Rainer Stripf

Die Arboreten des Schwetzinger Schlossgartens

 Deutscher Kunstverlag München Berlin

Inhalt

Herausgeber
Staatliche Schlösser und Gärten Baden-Württemberg
in Zusammenarbeit mit dem Staatsanzeiger-Verlag, Stuttgart

Bildnachweis
Landesmedienzentrum Baden-Württemberg: S. 3, 14
Kurpfälzisches Museum Heidelberg: S. 5, 13, 15
Generallandesarchiv Karlsruhe: S. 6
H. Wertz, OFD Stuttgart, Vermögen und Bau
 Baden-Württemberg: S. 7 oben und Mitte
Bayerische Verwaltung der staatlichen Schlösser,
 Gärten und Seen: S. 9, 17, 29, 32
Saarland Museum: S. 12
Münchner Stadtmuseum: S. 21
Stadtarchiv Schwetzingen: S. 31
Alle anderen: Rainer Stripf, Nußloch

Bibliografische Information der Deutschen Bibliothek

Die Deutsche Bibliothek verzeichnet diese Publikation in der
Deutschen Nationalbibliografie; detaillierte bibliografische
Daten sind im Internet über http://dnb.ddb.de abrufbar

Umschlaggestaltung: Design… und mehr: \ atelier, Stuttgart
Lithos: Lanarepro, Lana (Südtirol)
Druck und Verarbeitung: F&W Mediencenter, Kienberg
Herstellung: Edgar Endl
ISBN 3-422-03105-7
© 2004 Deutscher Kunstverlag GmbH München Berlin

Einleitung

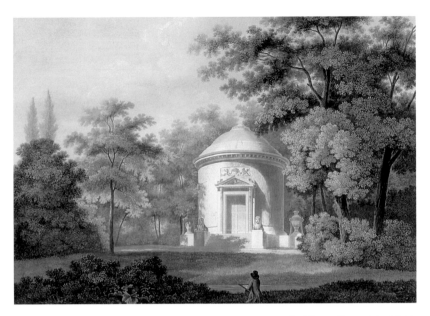

Carl Kuntz, *Tempel der Wald Botanic*, um 1800

Die Pflanzung enthält eine Sammlung von allen Arten von einheimischen und ausländischen Bäumen und Sträuchern, die in der Pfalz fortkommen, und die hier mit ihrem Namen zum Unterricht junger Gärtner bezeichnet sind. Dies ist eine sehr gute und schickliche Anlage.

So beschrieb der Philosoph und Kunsttheoretiker Christian Cajus Laurenz Hirschfeld (1742 bis 1792) in seiner fünfbändigen *Theorie der Gartenkunst* (1779 – 1785) den schmalen, im Nordwesten liegenden und von Kanälen durchzogenen Teil des Schwetzinger Schlossgartens, den er ansonsten sehr kritisch beurteilt. Gemeint ist das *Arborium Theodoricum*, die erste Parklandschaft, die 1777 im Schwetzinger Schlossgarten im englischen Stil angelegt wurde. Das Arborium Theodoricum mit seiner von der Natur ausgehenden Gartenauffassung war als Kontrapunkt zu dem streng formalen französischen Garten gedacht, der durch Achsen und Symmetrien geprägt ist. Erst 1804 kam ein zweites Arboretum im ehemals französischen Gartenteil hinzu.

Wie kam es zu dieser neuen Sichtweise der Gartengestaltung, und auf welche Voraussetzungen der Gartengestaltung stieß man bei der Neuanlage des englischen Landschafts-

Eingangstor zum Arboretum, Detail

gartens? Wie entstanden die Arboreten, jene Gartenteile, die mit unterschiedlichsten Bäumen und Sträuchern bepflanzt wurden? Die Anlage dieser Gartenteile ist nur im Zuge der Entwicklungsgeschichte der Gartenbaukunst verstehbar.

Stammholzwagen aus dem 19. Jahrhundert. Mit ihm konnten Baumstämme an Holzverladestellen innerhalb des Schlossgartens transportiert werden.

Eine historisch so bedeutsame Anlage wie der Schwetzinger Schlossgarten hat sich über die Jahrhunderte gewandelt. Ihre Geschichte geht mit der Entwicklung von Maschinen und Gartengeräten einher. Letztlich sind es aber nach wie vor die Gärtner und Gärtnerinnen, die mit »Spaten, Korb und Gießkanne« die drei wichtigsten Arbeiten erledigen: Bearbeitung des Bodens, Transport von Pflanzen, abgestorbenen Pflanzenresten, Erde oder Düngemitteln und gezielte Bewässerung. Ein Garten, der sich aufgrund des lebenden Baumaterials »Pflanze« ständig verändert, verdankt sein heutiges Aussehen nicht nur den historischen Planungen, sondern auch den gärtnerischen Maßnahmen, die zu seiner Erhaltung ergriffen wurden. Baumschulbetriebe sind für diese Zielsetzung unverzichtbar.

Die Anlage des Gartens und der Orangeriegarten

Die Geschichte des Schwetzinger Schlossgartens wird zunächst geprägt von den Bauwerken. Die Schlossanlage datiert aus der Zeit um 1350 und war ursprünglich eine Wasserburg. Im Lauf des 15. Jahrhunderts wurde sie von den Kurfürsten von der Pfalz in ein Jagdschloss umgewandelt. Kurfürst Ludwig V. baute die alte Burg Anfang des 16. Jahrhunderts zu einer dreiflügeligen Anlage aus, die den Kern des heutigen Schlosses bildet. Nach Brand im Dreißigjährigen Krieg und Zerstörung im Orléansschen Erbfolgekrieg erfolgten jeweils Wiederaufbauarbeiten. Ab 1710 wurde das Schloss um die großen Ehrenhofflügel, den gartenseitigen Anbau und die beiden Torhäuser erweitert.

Die Achse zwischen Königstuhl und Kalmit

Bei den Vermessungsarbeiten zum Bau der Ehrenhofflügel stellte man fest, dass das Schloss in einer Linie zwischen dem Königstuhl bei Heidelberg und der Kalmit in den Pfälzer Bergen der Haardt liegt. Diese Achse von

Christian Mayer, Kleine Karte von der Pfalz, 1773 (nach Süden ausgerichtet)

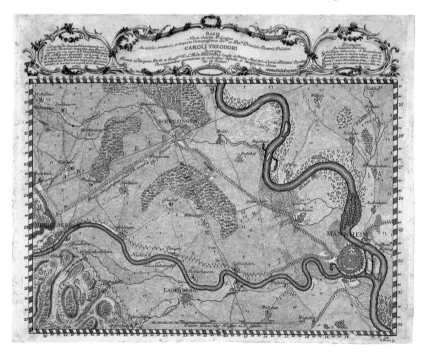

etwa 50 km Länge prägte die zukünftige Gartengestaltung im Sinn eines barocken Gartens unter Einbeziehung von Stadt und Landschaft. Zwischen Heidelberg und Schwetzingen stellte sich die Achse als Allee dar, zunächst bepflanzt mit Maulbeerbäumen zur Seidenraupenzucht, ab 1802 mit Obstbäumen. Ende der Allee war der heutige Marktplatz, der die bis dahin getrennten Siedlungen des Ober- und Unterdorfes Schwetzingen verband und gleichzeitig den Vorplatz des Schloss-Ehrenhofes darstellte. Im Westen setzte sich die Achse durch den Schlossgarten fort und bildete eine 65 m breite Schneise durch den Ketscher Wald mit freiem Blick auf die Pfälzer Berge.

Der »italienische« Garten

Der Bedarf an Räumen für die höfischen Feste war so groß, dass 1718 unter Kurfürst Carl Philipp (1661–1742) ein Orangeriegebäude mit Festsaal begonnen wurde. Dieser hatte 1716 die Nachfolge seines überwiegend in Düsseldorf residierenden Bruders, Kurfürst Johann Wilhelm, angetreten und holte den Hof von

Kolorierter Plan (Ausschnitt) mit Eintragungen zu den zwischen 1748 und 1760 vorgenommenen Grundstücksenteignungen. Der ältere Garten Kurfürst Carl Philipps zwischen Schloss und Orangerie wird überlagert von der neuen Gartenkonzeption mit Zirkelhäusern und Kreisparterre. Die alte Orangerie wurde 1755 abgebrochen.

6

Düsseldorf nach Heidelberg zurück. Mit Kurfürst Carl Philipp zog offiziell der katholische Glaube in der Pfalz wieder ein. Dieses Ergebnis der Gegenreformation führte zum Streit um die Konfession der Heiliggeistkirche, der mit deren simultanen Nutzung endete. Neben den Auseinandersetzungen mit den reformierten Einwohnern Heidelbergs gab es die Schwierigkeit, in Heidelberg mit dem Bau eines gewaltigen Barockschlosses ein sichtbares Zeichen absolutistischer Hofhaltung zu setzen. Der Plan einer großzügigen, an Versailles orientierten Schlossanlage westlich von Heidelberg scheiterte an der Armut der Heidelberger Bevölkerung und an topographischen Gegebenheiten. Dies veranlasste Carl Philipp 1720, die Residenz nach Mannheim zu verlegen und dort mit dem Schlossbau zu beginnen. Bis zur Fertigstellung der zukünftigen Residenz diente Schwetzingen als Ausweichquartier.

Als Architekt für das Überwinterungshaus mit Festsaal wurde Alessandro Galli da Bibiena (1687–1748) benannt, der seit 1719 am kurpfälzischen Hof als *Primus architectus* angestellt war. Die damalige westlich gelegene

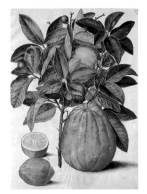

Zitrone und Bitterorange (oben) und Oleander (unten)

Blick in die Neue Orangerie, heute

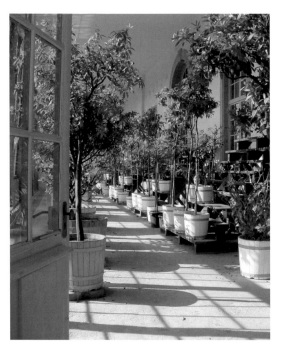

Orangerie war etwa auf der Höhe des heutigen ersten Querwegs zwischen Rasen- und Broderieparterres platziert. Der zwischen dem Orangeriegebäude und dem Schloss gelegene Freiraum war als Orangeriegarten geplant. An der Anlage des Schwetzinger Gartens war der Oberhofgärtner Johann Betting aus Düsseldorf maßgeblich beteiligt.

Der noch recht kleine Garten war aufgeteilt in rechteckige Felder, die von Diagonalwegen durchzogen waren. In den Schnittpunkten des Parterres waren Fontänebassins eingelassen. Im ganzen Garten war eine Fülle von Orangenbäumen, Zypressen, Granatapfelbäumen, Oleander, Jasmin, Myrten und Lorbeer in Kästen aufgestellt. 1724 wurden zudem die Pflanzenbestände der berühmten Düsseldorfer Orangerie nach Schwetzingen gebracht.

Ein Zeitzeuge, Johann Friedrich von Uffenbach (1687–1769), Frankfurter Ratsherr, Reisender und Kunstsammler, hat auf einer Reise am 9. September 1731 den *Pomerantzen- und Citronenwald* des Schwetzinger Schlossgartens kennengelernt: *Der Garten ist artig und nach der neuesten Art sehr angenehm angelegt, obwohlen nicht gar groß. Das Vornehmste alhier ist wohl die Menge der italienischen Gewächse und Bäumen, womit der Garten schier wie ein kleiner Wald bestellet ist. Viele Stücke darunter sind wegen ihrer ansehnlichen Größe in ihren besonderen Kasten sehenswürdig, wozwischen die überlebensgroße schön gemachte ganz verguldete Statuen ein prächtiges Ansehen haben.*

Die südliche Begrenzung der Anlage war seit 1725 ein galerieartiger Verbindungsgang zwischen Orangerie und Schloss. Weiter südlich lag der alte Gemüsegarten. Den nördlichen Abschluss bildete eine Mauer. Nach allen Himmelsrichtungen war der Garten abgeschlossen und bildete somit nach dem Vorbild eines abgeschlossenen Giardino segreto beste klimatische Bedingungen für Orangeriegewächse, deren Zahl bis 1747 auf 2032 Exemplare anstieg.

Der Garten Kurfürst Carl Theodors

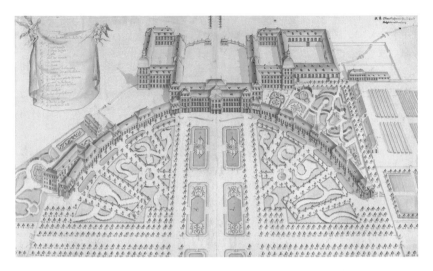

Als 1742 nach dem Tode Carl Philipps sein Großneffe und nächster männlicher Verwandter, der 18-jährige Carl Theodor (1724–1799), die Nachfolge in der Regierung der Kurpfalz antrat, wurde ein neues Kapitel von Schloss und Garten aufgeschlagen. Carl Theodor stammte aus der Linie Pfalz-Sulzbach und war mit Carl Philipps Enkelin Elisabeth Auguste vermählt. Nachdem die bayerischen Wittelsbacher mit dem Tod des Kurfürsten Maximilian III. Joseph von Bayern ausstarben, wurde er 1777 auch Kurfürst von Bayern und musste seine Residenz nach München verlegen. Unter Carl Theodor wurde der kurpfälzische Hof einer der glänzendsten in ganz Europa. Er förderte Handel und Gewerbe, Ackerbau, Wissenschaft und Kultur. In Frankenthal beispielsweise richtete er eine Porzellanmanufaktur ein und in Heidelberg eine Kattun- (Baumwollstoffe), eine Wachs-, eine Krapp- (Herstellung von roter Farbe) sowie eine Papiertapetenfabrik. Auf der Heidelberger Gemarkung ließ er 1600 Maulbeerbäume zur Seidenfabrikation anpflanzen. Auch die Kunst wurde rege gefördert. So fielen in seine Regierungszeit die Gründung der Mannheimer Zeichnungsakademie, die Anlage einer graphischen Sammlung, die Gründung der Deutschen Gesellschaft für die Förderung der deutschen Sprache und die pfälzische Akademie der Wissenschaften. Er gründete das Nationaltheater Mannheim, und sein Orchester galt als das beste in Europa.

Schloss mit Zirkelhäusern von Jos. Kieser aus der Vogelperspektive. Projekt von Franz Wilhelm Rabaliatti. Aquarellierte Federzeichnung, 1753

Schwetzingen lag Carl Theodor als Sommer-
residenz besonders am Herzen. Was in Mann-
heim als ausgedehnte Gartenanlage nicht
möglich war, sollte in Schwetzingen verwirk-
licht werden. Zudem war ein Schloss-Neubau
an der Stelle des heutigen Arion-Brunnens
geplant. Die von Baumängeln gezeichnete alte
Orangerie, die zudem zu wenig Platz für die
Überwinterung der zahlreichen Orangeriepflan-
zen bot, sollte abgerissen werden. Die Wirt-
schaftsgebäude sollten – unterbrochen von
vier Alleen – kreisförmig um das Schloss ange-
ordnet werden. 1748 wurde Guillaume d'Hau-
berat mit dem Bau des nördlichen Zirkelhauses
beauftragt. Der Baumeister Franz Wilhelm
Rabaliatti (1716–1782) konnte die Arbeiten
bereits 1750 zügig beenden.

Fünf Jahre später musste die alte Orangerie
zugunsten der großzügigen Gartenplanungen
weichen. Die Lage des nördlichen Orangerie-
flügels ließ nun eine Gartenausdehnung in Ost-
West- oder Nord-Süd-Richtung offen.

1749, im Todesjahr von Guillaume d'Hauberat,
trat Nicolas de Pigage (1723–1796) in die
Dienste Carl Theodors ein und wurde zum
Intendanten der Gärten und Wasserkünste
ernannt. Von ihm stammen verschiedene
Pläne für den weiteren Ausbau von Schloss
und Garten, die allerdings nicht verwirklicht
wurden. So plante man ein neues Zirkelhaus
westlich des nördlichen Zirkelhauses mit der
Folge, dass sich der Garten nach Süden ausge-
dehnt hätte.

Die Entscheidung fiel schließlich auf Vorschlag von Franz Wilhelm Rabaliatti und des Hofgärtners Johann Ludwig Petri (1714–1796). Das zweite Zirkelhaus sollte nun südlich des bestehenden Schlosses errichtet werden. Damit war die Ausdehnung des Schlossgartens in Ost-West-Richtung festgelegt. 1754 wurde das südliche Zirkelhaus fertig gestellt, das auch einen Speise- und Spielsaal aufnahm.

Der durch die beiden Zirkelhäuser gebildete Halbkreis wurde von Nicolas de Pigage, der 1752 von Carl Theodor zum Oberbaudirektor ernannt worden war, im Westen zu einem Vollkreis gartenarchitektonisch ergänzt. Es entstanden viertelkreisförmige Laubengänge, die Berceaux mit ihren Treillage-Pavillons. Die Architektur der gemauerten Zirkelhäuser erfuhr mit den geschlossenen Laubengängen der Natur ein Spiegelbild. Gleichzeitig vermittelten die Laubengänge den Übergang zur folgenden Boskett- oder Heckenzone. Die Mitte des für Schwetzingen so typischen und in Europa einmaligen Kreisparterres wurde durch ein großes Rundbassin mit fünf Fontänen akzentuiert. Die so entstandene Rundfläche wurde zunächst als Orangeriegarten genutzt.

Hofgärtner Johann Ludwig Petri

Der in Paris ausgebildete und ab 1740 als Hofgärtner in Zweibrücken und Saarbrücken tätige Johann Ludwig Petri (1714–1796) trat 1752 als Gartenarchitekt in kurpfälzische Dienste ein. Er unterstützte die Pläne Pigages und legte zur Gestaltung des Kreisparterres 1753 einen Gesamtplan für die *Chur-fürstl. Lust gärtnerey Schwetzingen in der pfalz* vor, dessen Strukturen sich bis heute gehalten haben. Merkmale waren die Baumalleen aus holländischen Linden, die Parterrebeete mit Broderien und Rahmenrabatten sowie die Boulingrins in den Kreissektoren vor den Zirkelhäusern und Laubengängen. Nur die Blütenbosketts aus verschiedenartigen Blütengehölzen wurden mittlerweile durch chinesischen Flieder ersetzt. 1755 zum Oberhofgärtner ernannt, überwachte er bis zu seinem Abschied 1758 die

Arbeiten am Kreisparterre. Nach Zweibrücken zurückgekehrt, stieg er unter den dortigen Herzögen zum Gartendirektor und Ökonomierat auf. Aufgrund der Folgen der Französischen Revolution und der Koalitionskriege konnte er dort allerdings nur noch wenige Projekte realisieren.

Petri folgte in der Gestaltung der Einzelheiten des Kreisparterres den detaillierten Gestaltungsvorschlägen des berühmten Gartentheoretikers Antoine Joseph Dézallier d'Argenville (1680–1765), welche dieser in seinem Werk *La Théorie et la Pratique du Jardinage* (Erstausgabe 1709) niedergeschrieben hatte.

In Petris Plan dominierte nun die Ost-West-Längsachse, die er mit vier Parterres à l'angloise beginnen ließ und die am westlichen Zirkelabschluss von einem Wasserbassin (Spiegelbecken, in dem sich für den Betrachter das Schloss spiegelte) und einem anschließenden Tapis vert, einem Rasenstück, verlängert wurde. Die Parterres à l'angloise wurden mit einer Rahmenrabatte eingefasst, die an den Schmalseiten geöffnet waren und in Voluten ausliefen. Die Zwischenräume wurden als

Boderien in Form von Blättern und Palmetten ausgebildet. Um das zentrale Fontänebecken waren vier für das 18. Jahrhundert typische Parterres de broderie gruppiert. In den mit Buchsbaum gefassten Ornamenten waren farbige Materialien ausgelegt. Als Neuerung wurden die Broderieparterres mit kniehohen Hecken eingefasst. Die Querachsen des Achsenkreuzes im Zirkel bildeten je zwei Tapis verts, die von mehreren Baumreihen umstanden waren und ein Gegengewicht zur Längsachse bildeten. Die diagonalen Kreiszwickel zwischen den Achsen gestaltete Petri als Bosketts, die mit Blütengehölzen bepflanzt waren. Den Rest des Gartens ließ er als einfache Boskettzonen anlegen, die von geraden und ornamentalen Wegen durchzogen waren. In den Zwickeln außerhalb des Zirkels fanden sich auch Schlängelwege, wie sie in der zeitgenössischen französischen Gartenbaukunst

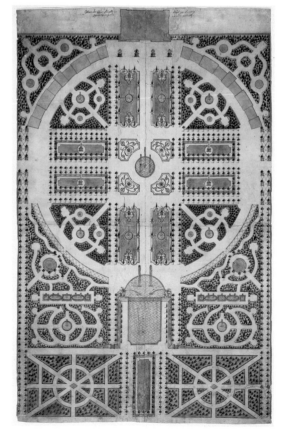

Gesamtplan der Schwetzinger Gartenanlage von Johann Ludwig Petri aus dem Jahr 1753

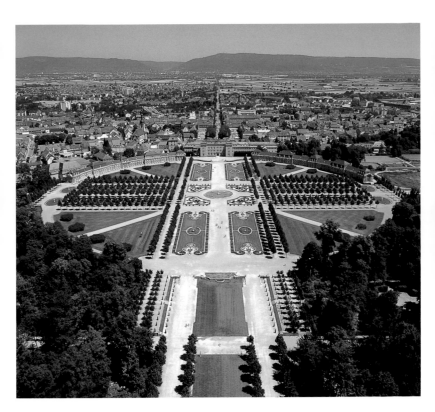

Luftaufnahme von Schwetzingen aus westlicher Richtung mit Blick auf die Parkanlage mit Kreisparterre, das Schloss und die nach Osten zum Königstuhl reichende Blickachse. Foto 1988

beliebt waren. Kleinere und größere Freiräume im Heckenbereich, die Salons und Cabinets verts, wurden mit Rasenflächen oder mit Ruhebänken versehen. Seitlich neben dem Spiegelbassin plante er ein Band von Wasserbassins mit kleinen Fontainen, die Bouillons d'Eau. Einige Skulpturen waren vorgesehen: vier Obelisken jeweils in der Mitte der Tapis verts, die beiden Hirschgruppen am Spiegelbassin und vier Vasen auf der Terrasse vor dem Schloss.

Nicolas de Pigage – Architekt und Gartenkünstler

Eine weitere Planungs- und Bauphase begann im Jahr 1762, in dem Nicolas de Pigage auch zum Gartendirektor ernannt wurde, unterstützt von den Hofgärtnern Theodor van Wynder und Johann Wilhelm Sckell. Noch im gleichen Jahr legte er einen Idealplan für die Erweiterung des Gartens vor.

Vordringliche Aufgabe war die Anlage eines Gartens vor der Neuen Orangerie, die 1762 nach seinen Plänen fertig gestellt worden war. Im Kreisparterre führte Pigage einige Veränderungen aus: Die Parterre-Beete wurden vereinfacht, indem er die Broderie-Muster als mittlerweile unzeitgemäß abschaffte. Die Bosketts in den Viertelkreissegmenten verwandelte er in Rasenstücke mit einem geschwungenen Wegesystem. Aus dem Hirschbassin floss über eine Kaskade Wasser in das Spiegelbassin, das heute von einer Rasenfläche bedeckt ist. Die Diagonalwege wurden aus dem Zirkel hinaus geführt. Die äußeren Bosketts erhielten eine symmetrische Anordnung mit unterschiedlicher innerer Aufteilung. Hinter den Laubengängen lagen nun schön gestaltete Bosketts à l'angloise, kurz Angloisen genannt. Westlich des großen Bosketts ließ Pigage das große Bassin anlegen. Im Norden wurde der Garten – neben der Orangerie – um das Naturtheater für Aufführungen im Freien erweitert. Typisch für die Zeit war auch die hinter der Neuen Orangerie errichtete Menagerie, in der vor allem Vögel gehalten wurden. Diese wurde

Nicolas de Pigage, 1723–1796. Gemälde von Anna Dorothea Therbusch

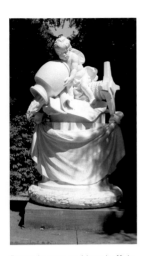

Peter Anton von Verschaffelt, Denkmal für die Gartenbaukunst

1778 wieder aufgegeben. Im Süden entstanden Nutzgärten und eine Angloise als Verbindung für eine Doppelallee, die den Schlossgarten mit dem Jagdpark (Sternallee) verband. Von diesem Teil des Plans wurden nur die Sternallee und der Jagdstern verwirklicht.

Die Erweiterung des Schwetzinger Schlossgartens fiel in die Zeit des späten Rokoko, das eigene Gestaltungsregeln in die Gartenbaukunst einbrachte. *Varieté* und zunehmende Vernatürlichung entsprachen dem Zeitgeist. Im Gegensatz zu den Angloisen wurden die großen Bo,sketts von einem streng geometrischen Wegesystem durchzogen. Der Schnitt der Hecken ermöglichte aber einen raschen Wechsel der Blickachsen und sorgte für überraschende Durchsichten.

Die Begrenzung der Bosketts nach außen erfolgte durch eine Allée en terrasse aus Rosskastanien, die zugleich eine optische Grenze zur Gartenerweiterung der Folgezeit darstellte. Der Blick entlang der Ost-West-Achse wurde durch eine Bodenaufschüttung über die Gartenbegrenzung, der so genannte Aha, Richtung Pfälzer Berge geführt. Auch durch die zahlreichen Skulpturen, Büsten und Vasen, die zur Aufstellung kamen, änderte der Garten sein Gesicht erheblich. Aus Anlass der Vollendung wesentlicher Teile des französischen Gartens wurde ein Denkmal für die Gartenbaukunst im südlichen Boskett errichtet (Peter Anton von Verschaffelt). Die Inschrift auf der Vorderseite lautet in der Übersetzung: »Du bewunderst, Wanderer! Sie selbst staunt, die es versagt hatte, die große Mutter der Dinge, die Natur.« Auf der Rückseite: »Carl Theodor hat dies zur Erholung von seinen Mühen für sich und die Seinen in den Stunden der Muße geschaffen. Dies Denkmal setzte er 1771.«

Mit den realisierten Gartenplänen hatte sich nicht nur der Kurfürst selbst, sondern auch Pigage ein Denkmal gesetzt. Der 1723 in Lunéville als Sohn eines Steinmetzen und Maurers, später Bauunternehmers und Architekten geborene Pigage besuchte zunächst die École Militaire in Paris. Sicherlich familiär

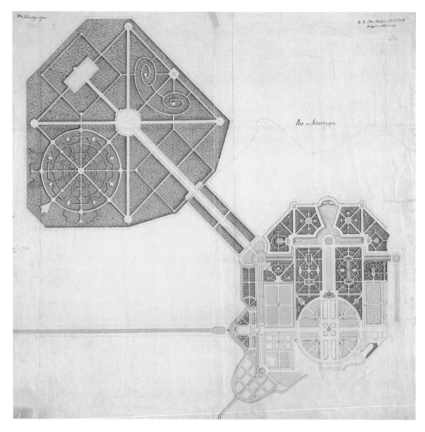

Idealplan von Nicolas de Pigage für die Erweiterung des Gartens und der Sternallee, 1762

beeinflusst studierte er ab 1744 Baukunst an der Pariser Académie Royale d'Architecture. Nachdem er 1749 in die Dienste Carl Theodors eintrat, wurde er schon 1752 zum Oberbaudirektor ernannt, dem auch die Gärten unterstanden. Kenntnisse in der Gartengestaltung erwarb er in Frankreich und England. Pigage erfuhr große Anerkennung, sichtbar auch an der seit 1763 bestehenden Mitgliedschaft in der Académie Royale d'Architecture in Paris. Im Jahre 1768 wurden er und sein Vater von Kaiser Joseph II. in den erblichen Reichsadelsstand erhoben. Noch im selben Jahr wurde er Mitglied der Accademia di San Luca in Rom. Er starb 1796 in Schwetzingen. Werke der Bau- und Gartenkunst hat er nicht nur in Schwetzingen, sondern auch in Mannheim (Ostflügel des Schlosses), in Düsseldorf (Schloss Benrath mit Garten), in Heidelberg (Karlstor) und in Stuttgart (Entwürfe für den Schlossgarten) hinterlassen.

Das Arborium Theodoricum

Das Jahr 1777 war geprägt von einem nahezu revolutionären Wandel der weiteren Entwicklung des Schwetzinger Schlossgartens. In einer Art Paradigmenwechsel hielt der landschaftsorientierte Garten Einzug in Schwetzingen. Im Gegensatz zu den strengen Symmetrien der französischen Gärten entwickelte sich nach 1700 in England eine neue Gartenauffassung, die sich die Natur mit ihren Unregelmäßigkeiten und dem freien Wuchs zum Vorbild nahm. Die englische Gartenrevolution war beeinflusst von Dichtern und Philosophen. In *Paradise lost* (1667), dem religiösen Werk des englischen Dichters John Milton, werden die Grundzüge des Landschaftsparks beschrieben, um das Urbild des Gartens im Paradies zu veranschaulichen. Milton schildert im Gesang IV seines Epos einen Garten Eden, der als die englische Landschaft interpretiert wurde, so wie er sie vor seiner Erblindung erlebt hatte. Auch Jean-Jacques Rousseau (1712–1778) wollte in seinem Briefroman *Julie ou la nouvelle Héloise* (1761) Begeisterung für die »natürlichen« Gärten wecken. Im Zentrum des Wandels vom formalen Barockgarten zum englischen Landschaftsgarten stand also eine

Zugang zur Großen Baumschule heute

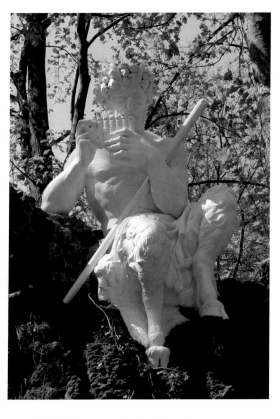

Pan in der nördlichen
Angloise von Peter Simon
Lamine

grundsätzlich gewandelte Einstellung gegenüber der Natur. Freiheit und Natur sind die neuen Schlüsselbegriffe der Philosophie des neuen Landschaftsgartens. Die Weiterentwicklung des englischen Landschaftsgartens wurde besonders geprägt durch die Zusammenarbeit des dritten Earl of Burlington mit dem britischen Maler, Architekten und Landschaftsarchitekten William Kent (1685–1748). Er war der führende Vertreter der neuen Gartenkunst. Kent gestaltete großartige Parkareale im neuen Stil im Süden Englands. Weitere Gestalter englischer Landschaftsgärten waren Lancelot »Capability« Brown (1716 bis 1783) und William Chambers (1723–1796).

In Schwetzingen war die schon 1774 in der nördlichen Angloise aufgestellte Figur des Pan von Peter Simon Lamine auf hohem Tuffstein, mit rieselnden Quellen, einem Wassertümpel und naturnaher Bepflanzung Ausdruck für dieses neue Naturgefühl.

19

Das lebende Lexikon im Garten

Im Nordwesten des Gartens wurde etwa 1769 die Große Baumschule angelegt. Diese Pflanzung, in der Gehölze für die weitere Verwendung in den kurfürstlichen Schlossgärten angezogen wurden, regte wohl Carl Theodor an, ein Arboretum, eine Art Baum-Lehrschule oder Gehölzsichtungsgarten mit verschiedensten – auch exotischen – Bäumen und Sträuchern, einzurichten. Pigage nannte es *ein lebendes Lexikon der Gartenbäume und -büsche* und auch das *Arborium Theodoricum*. Ein relativ schmaler, etwa 400 m langer Geländestreifen hinter der Menagerie und dem Kanal, der den Garten bis dahin abschloss, wurde 1777 für das Vorhaben ausgewählt.

Hoflustgärtner Friedrich Ludwig von Sckell und sein Erstlingswerk

In Deutschland hatte die Englandreise des Fürsten Franz von Anhalt-Dessau im Jahr 1764 Initialwirkung für die beginnende Gestaltung nach dem Vorbild der englischen Landschaftsgärten. Begleitet wurde er von seinem Architekten Erdmannsdorff und seinem Gärtner Eyserbeck. Direkt im Anschluss an diese Reise machte er sich mit Unterstützung seiner Begleiter an die Verwirklichung seiner Eindrücke. Der Wörlitzer Park, die vielleicht getreueste Nachbildung einer englischen Anlage, entwickelte sich zu einer europäischen Sehenswürdigkeit. *Was Italien für den reisenden Maler ist, das würde England für den Gartenkünstler sein,* kommentierte der Gartentheoretiker Hirschfeld.

England war also ein Muss für jeden, der sich mit Gartenkunst beschäftigte. Der in Weilburg an der Lahn gebürtige Friedrich Ludwig von Sckell (1750–1823), Sohn des zweiten Hofgärtners Johann Wilhelm Sckell, reiste 1775 im Auftrag des Kurfürsten nach England.

Für den jungen Friedrich war der Gärtnerberuf vorgezeichnet. Er erlernte ihn in Bruchsal und Saarbrücken, und der Kurfürst förderte ihn mit

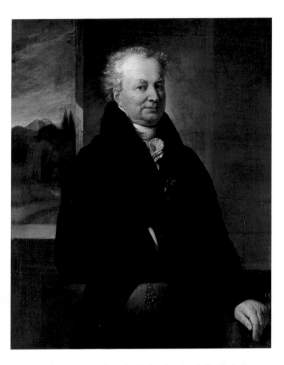

Friedrich Ludwig von Sckell, 1750–1823. Gemälde von Klemens Zimmermann

einem Studienaufenthalt in Paris. Mit Zeichnungen von den dortigen Gärten beeindruckte er Carl Theodor so sehr, dass dieser ihm den Studienaufenthalt in England spendierte. Auch die Zeichnungen und Gartenpläne, die er von dort dem Kurfürsten schickte, fielen auf fruchtbaren Boden. Noch während seines England-Aufenthalts wurde er zum Unterhofgärtner befördert.

Bei seiner Rückkehr nach Schwetzingen Ende 1776 erhielt Sckell den Auftrag zur Anlage einer Parklandschaft im englischen Stil. Aus England brachte er eine Schiffsladung ausländischer Bäume mit. Ein Jahr später, 1777, entstand also Sckells Erstlingswerk, das Arborium Theodoricum. Dieser erste Schwetzinger Landschaftsgarten, von Pigage *Jardin sauvage* (wildwüchsiger Garten) genannt, wurde nach außen durch einen zweiten Kanal begrenzt.

Der Werth eines Naturgartens liegt nicht in seinem ausgedehnten Umfange, sondern in seinem inneren Kunstwerthe, in seinen schönen Formen und Bildern, formulierte später Sckell. Tatsächlich konnte er alle Gestaltungs-

mittel einsetzen, die bei der Anlage eines
Landschaftsgartens zu berücksichtigen waren.
Die durch die Wasserkanalführung entstan-
dene langgestreckte Insel modellierte er als
sanft gewelltes Wiesentälchen, das von Bäu-
men und Sträuchern gesäumt wurde. Die
geschwungene Wegführung zweier Saum-
wege sollte dem Betrachter wechselnde Bilder
bescheren. Einzelne geschickt platzierte
Baum- und Buschgruppen sollten den Blick
durch die Längsachse des Tälchens führen.
Auf der Höhe der Menagerie vereinigte Sckell
die beiden Wege und Kanäle, die sich knoten-
artig miteinander verschlangen. Am Weg- und
Kanalknoten erfuhr die malerische Kulisse ihre
höchste Steigerung. Wasser wurde als stiller
Wasserspiegel, tosende Kaskade und mäan-
dernde Bäche eingesetzt.

Der Garten sollte – wie es die Theorie vorgab –
mit der Landschaft verschmelzen. Unüberseh-
bar orientierte sich Sckell an der Landschafts-
malerei: *Es ist darauf Rücksicht zu nehmen,
dass die hellgrünen Bäume im Vorgrunde und
die dunkelgrünen im Hintergrunde aufgestellt
werden, damit sich die Erstern auf den Letz-
tern auszeichnen und ihre Formen und
Umrisse deutlich ausdrücken.*

Sckell ließ den barocken formalen Gartenteil
weitgehend unverändert. Das Aufeinandertref-
fen zweier verschiedener Gartenwelten kom-
mentierte er folgendermaßen: *Überhaupt
glaube ich, dass man eben nicht gar zu strenge
gegen die alte symmetrische Gartenkunst, wo
sie noch besteht, verfahren und sie so ganz*

Blick ins Arborium
Theodoricum

Das Tälchen im Arborium
Theodoricum vom Tempel
der Botanik aus gesehen

aus den neuern Gärten verbannen sollte; ich möchte vielmehr meinen angehenden Gartenkünstlern zum Gegentheile und zu folgender Verfahrensweise rathen: Wenn sich der Fall ereignet, dass ein alter regulärer Garten in eine natürliche Anlage, in einen fürstlichen Prunk- oder Volksgarten verwandelt werden soll, so muss der Gartenkünstler, dem ein solcher Auftrag anvertraut worden ist, vordersamst wohl überlegen, ob nicht vielleicht einige im großen Style der alten Kunst gezeichnete gute Formen mit ihren ehrwürdigen Alleen ohne Nachtheil der neuen Anlagen erhalten werden können? Der Axt ist es ein Leichtes, in einem Tage ein Werk zu vernichten, zu dessen Hervorbringen die Natur ein ganzes Jahrhundert bedurfte (Sckell 1825). Sckell war sich darüber im Klaren, dass der Landschaftsgarten zu keiner Zeit nur Natur war, sondern *Natur in ihrem festlichen Gewande*.

Durch sein Wirken verhalf Sckell nicht nur in Schwetzingen, sondern auch an anderen Orten im ganzen süddeutschen Raum dem landschaftlichen Gartenstil zum Durchbruch (z. B. Englischer Garten in München, Park von Schloss Nymphenburg). Nach dem Tod seines Vaters 1792 wurde ihm die Stelle des Hoflustgärtners übertragen, 1797 erhielt er die Oberaufsicht über das Schwetzinger Bauwesen, und 1799 wurde er zum Gartenbaudirektor für die Rheinpfalz und Bayern ernannt. 1808 schließlich wurde er vom bayerischen König Maximilian I. Josef geadelt. 1823 verstarb er in München

Im Arborium
Theodoricum

Der Tempel der Botanik

Zwei Parkbauten, der Tempel der Botanik und das Römische Wasserkastell, schufen den Rahmen für die romantische Inszenierung im Tälchen. Beide wurden nach Entwürfen von Pigage in Zusammenarbeit mit Sckell errichtet. Nach der Jahreszahl über dem Eingang wurde der Tempel der Botanik im Jahr 1778 erbaut. Über dem Portal ist zu lesen BOTANICAE SYLVESTRI ANNO MDCCLXXVII.

Der Blick aus dem Tempel liegt genau in der Achse des Wiesentals, ist also auf das Arboretum ausgerichtet. Das Äußere und die innere Gestaltung des Bauwerks stehen in einem engen Sinnzusammenhang mit dem gepflanzten Baum-Lexikon und der naturwissenschaftlichen Botanik. Der überkuppelte Rundbau ist als Tempel der Wissenschaft von der Waldbotanik geweiht. Die Außenwand ist eine imitierte Eichenrinde aus Stuck. Auf seitlichen Postamenten stehen Vasen mit pflanzlichem Zierrat, geschaffen von Konrad Linck. Zwei Sphingen bilden die Flanken der Eingangstreppe. Im Giebelfeld über dem Eingang befin-

Der Tempel der Botanik im Arborium Theodoricum

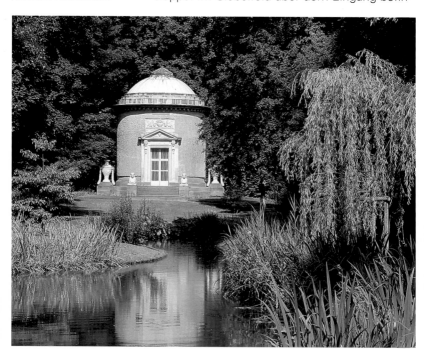

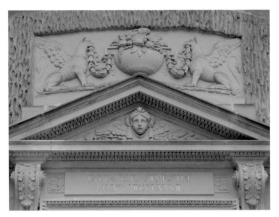

det sich ein Relief des geflügelten Kopfes der Göttin Isis, die seit der Antike als Personifikation der Natur gilt. Ihr sind Zweige eines Laub- und eines Nadelbaums, Efeu und Fichte, zugeneigt. Laub- und Nadelholz erinnern an die Vegetation des Waldes. Durch die Kuppel tritt Licht in das Innere des Tempels. Der Raum beherbergt die allegorische Marmorstatue der Botanik des italienischen Bildhauers Francesco Carabelli. Die ursprüngliche Ceres-Skulptur, die ein Ährenbündel in ihrem Arm trug, wurde verändert. Sie trägt nun ein Bündel Papiere, die beschriftet sind: *Caroli Linnei sistema plantarum.* Feuerbecken mit gärtnerischen Emblemen, welche die Jahreszeiten versinnbildlichen, und Medaillons mit den Tierkreiszeichen umgeben die Botanik als Symbole des Kreislaufs der Natur. An den Wänden sind Porträtmedaillons berühmter Naturwissenschaftler zu sehen: Oberhalb des Herbstes ist Theophrast (ca. 372–287 v. Chr.), ein Schüler des Aristoteles, angebracht. Seine botanischen Schriften haben grundlegende Bedeutung für die Entwicklung der Botanik als wissenschaftliche Disziplin gewonnen. Theophrast teilte das Pflanzenreich in Bäume, Sträucher, Stauden und Kräuter ein. Außerdem finden sich in seinen Werken eine Fülle von physiologischen und ökologischen Beobachtungen. Über dem Winterrelief befindet sich Plinius der Ältere (23–79), einer der bedeutendsten römischen Enzyklopädisten, der das gesamte Wissen seiner Zeit zusammenfasste. Der schwedische Gelehrte Carl von Linné (1707–1778) ist als Ergänzung zum Frühlingsrelief abgebildet.

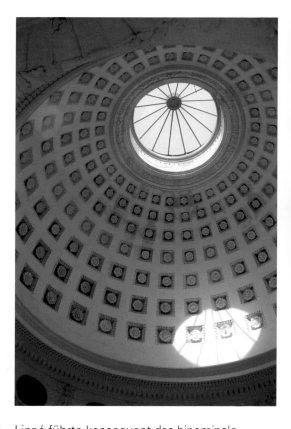

Der Tempel der Botanik ist
mit einem Verputz verkleidet,
der Eichenrinde imitiert.

Linné führte konsequent das binominale
(binäre) System in der botanischen Nomenklatur ein. Er brachte damit Klarheit in die Vielfalt
der Benennungsversuche und erleichterte
zudem die internationale Kommunikation. Eine
Vielzahl der in den Arboreten beschriebenen
Pflanzen geht auf die Benennung durch Linné
zurück. Über dem Sommerrelief befindet sich
ein Porträt des französischen Gelehrten
Joseph Pitton de Tournefort (1656–1708).
Tournefort beschrieb zahlreiche neue Pflanzenarten und stellte ein neues System nach der
Blütenkrone auf, das vor Linné zu den erfolgreichsten und verbreitetsten gehörte. In den
seitlichen Nischen stehen Deckelvasen mit
Schlangenkörpern. Diese wurden als Weihegefäße mit Darstellungen des Hippokrates
gedeutet, Sinnbild der heilenden Wirkung von
Pflanzen. Nach einer anderen Deutungsmöglichkeit versinnbildlichen die Vasen das Wasser, ohne das ein Gedeihen der Vegetation
nicht möglich ist.

Der *Ginkgo der Japaner*

In diesem aus dem Schwetzinger Schlossgarten herausgehobenen Gartenteil, dem Sichtungsgarten für Gehölze, der um den Tempel angepflanzt wurde, konnten – neben einheimischen Gehölzen – zunehmend mehr ausländische Bäume aufgenommen werden. Im Jahr 1784 pflanzte der junge Sckell gleich neben dem Tempel einen *Ginkgo der Japaner*, wie er ihn nannte. Er kaufte ihn in Holland als besondere Rarität für zehn Gulden. Diese Baumart wurde erst Ende des 17. Jahrhunderts von dem deutschen Mediziner und Botaniker Engelbert Kaempfer aus Lemgo in Japan entdeckt und 1712 in seinem Buch *Amoenitatum Exoticarum* beschrieben. Linné beschrieb 1771 die Pflanze und zeichnet für die Namensgebung Ginkgo biloba L. (L. für Carl von Linné als Autor des Pflanzennamens) verantwortlich. Eine Neupflanzung des Ginkgo rechts neben dem Tempel wurde anlässlich der 250. Wiederkehr seines Geburtstages am 13. September 2000 Sckells Verdiensten um den Schwetzinger Schlossgarten und die Gartenkunst gewidmet.

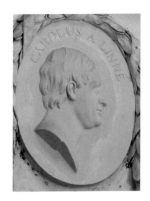

Carl von Linné, 1707–1778, Porträtmedaillon in Stuck im Tempel der Botanik

Ginkgo biloba (rechts) und Tempel der Botanik

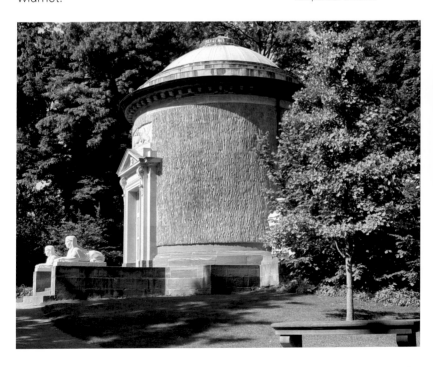

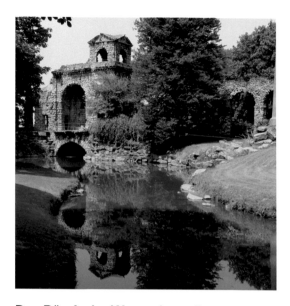

Das Römische Wasserkastell

Ebenfalls im Weg- und Kanalknoten liegend
wurde 1779 das so genannte Römische Was-
serkastell mit Aquädukt errichtet, das als
Gemeinschaftswerk von Pigage und Sckell gilt.
Es wurde als Ergänzung zum Landschaftsgar-
ten verstanden als Vorstellung einer antiken
Ideallandschaft, in der die Menschen das Gol-
dene Zeitalter vor Augen hatten. Pigage lernte
die Aquädukte und römischen Wasserbauten
in Italien kennen. Sckell war beeinflusst von
den von William Chambers geschaffenen
künstlichen römischen Ruinen, die in Kew
Gardens im Südwesten der Stadt London stan-
den. Kew Gardens ist heute der größte Botani-
sche Garten Europas. Vorbild für dieses melan-
cholisch stimmende Arrangement war auch
die Landschaftsmalerei der damaligen Zeit.
Das Römische Kastell wurde als Ruine erbaut,
in Analogie zum Eindruck der Vergänglichkeit
der Natur. Von dessen beiden Wachtürmen
aus (einer ist zerfallen) führten drei Aquädukte
in verschiedene Richtungen. Der nördliche
Arm weist über die Grenze des Gartens hin-
weg Richtung Wasserwerk. Aus diesem intak-
ten Arm fließt das Wasser über verschiedene
Etagen des Hauptbaues kaskadenartig in den
Kanal, der vor dem Kastell zu einem kleinen
Weiher erweitert ist. Der ruinöse Anblick der

Im Arborium Theodoricum

Anlage wurde verstärkt durch die Verwendung entsprechender Materialien (z. B. Tuffstein) und durch die künstliche Alterung der Tonreliefs. Während der Anlage des Arboretums hat man an dieser Stelle auch eine frühgeschichtliche Begräbnisstätte gefunden, zu deren Andenken ein Obelisk errichtet wurde.

Der Große englische Garten

Kurfürst Carl Theodor war von der Anlage im Stil des Landschaftsgartens so angetan, dass er den Auftrag gab, den Schwetzinger Garten im *natürlichen Gartenstil* zu ergänzen bzw. umzuwandeln. Wiederum wurde Sckell mit der Veränderung beauftragt. Die Umwandlung betraf die Gartenteile westlich des Orangerie- bosketts und des Badhausgartens, nördlich vom Großen Boskett und Großen Weiher sowie südöstlich der Großen Baumschule. Pigage nannte diesen neuen Gartenteil *Großer englischer Garten (Grand jardin anglois)*. Den Zugang zu diesem Großen englischen Garten bildet eine Brücke, die in der Längsachse des Großen Weihers über einen kleinen Seiten- kanal führt. Sie wurde 1779 von Sckell im itali- enischen Stil (nach Andrea Palladio) erbaut und von ihm *Rialto-Brücke* genannt. Erst später bürgerte sich der Name *Chinesische Brücke* für diesen vielseitigen Point de vue ein.

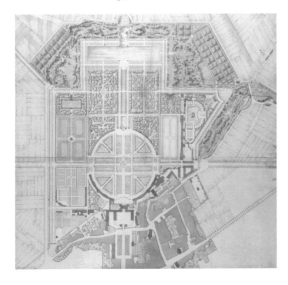

Friedrich Ludwig von Sckell, Plan der Schwetzinger Gar- tenanlage, 1783

Chinesische Brücke im
Großen Englischen Garten
und Merkurtempel im
Hintergrund

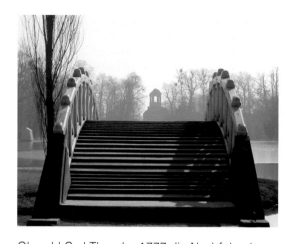

Obwohl Carl Theodor 1777 die Nachfolge in
Bayern antrat und seinen Regierungssitz von
Mannheim nach München verlegte, wurde in
Schwetzingen intensiv weitergeplant und
gebaut. Hierbei wurde der Große englische
Garten in Form eines Landschaftsgürtels mit
dem Gartenteil um Moschee und Merkurtem-
pel verbunden. Bei der Gestaltung der Ge-
samtanlage der Moschee erwies sich Pigage
als wahrer Meister. Auch die Planungen für
den Merkurtempel gehen auf ihn zurück. Die
Ausführung mit dem Eindruck einer Ruine
trägt deutlich die Handschrift von Sckell, der
die Erfahrungen mit dem Bau des Römischen
Wasserkastells einbringen konnte. Sckell legte
1783 einen Plan der Gesamtanlage vor, aus
dem die aktuellen Umgestaltungen (Bestands-
plan) hervorgingen.

Eine Epoche extensiven Gartenausbaus und
kreativer Gartengestaltung ging langsam zu
Ende. Sichtbar wurde dies an einem Ereignis
im Jahr 1795. Im jenem Sommer fand eine
große Inspektion der Schwetzinger Anlagen
unter Vorsitz von Pigage statt. Sckell verfasste
hierzu das Protokoll, das *Protocollum commis-
sionale*, mit ausführlichen Zustandsbeschrei-
bungen der Gartenanlage im Sinne Pigages
sowie eigenen detaillierten gärtnerischen Pfle-
geempfehlungen. Pigage starb im Alter von 72
Jahren im folgenden Jahr. So stellt dieses Pro-
tokoll in doppeltem Sinne ein Vermächtnis für
die dar, die in Zukunft Verantwortung für den
Garten übernehmen sollten.

Winterstimmung im
Arborium Theodoricum

Das Arboretum
Johann Michael Zeyhers

Nach dem Reichsdeputationshauptschluss von 1803 wurde der rechtsrheinische Teil der Kurpfalz ein Landesteil des neuen Großherzogtums Baden. Sckell behielt – nun in badischen Diensten – weiterhin die Aufsicht über die Gärten in Schwetzingen. 1804 jedoch, nachdem er zum Hofgärten-Intendanten Bayerns ernannt worden war, verließ er das Badische endgültig.

Johann Michael Zeyher (1770–1843)

Johann Michael Zeyher, 1770–1843

1804 trat der bei Ansbach geborene Johann Michael Zeyher die Nachfolge Sckells als Gartendirektor an. Er bekam die *Oberleitung sämtlicher Gärtnereyen* im Großherzogtum Baden. Vorherige Stationen seiner Tätigkeit waren Ludwigsburg und die Solitude, wo er sich in Mathematik, Planzeichnen, Botanik, Landschaftsgärtnerei und Vermessung gebildet hatte. Um dem württembergischen Militärdienst zu entgehen, begab er sich ins Badische. In Karlsruhe konnte er seine Kenntnisse in englischer Gartengestaltung erweitern. Ab 1792 war Zeyher am botanischen Garten der Universität Basel tätig. 1801 wurde er vom badischen Markgrafen Carl Friedrich zum Hofgärtner ernannt und mit der Betreuung des Gartens beim markgräflichen Schloss in Basel beauftragt. Wissenschaftlich tat sich Zeyher durch eine Sammlung von Pflanzen und Tieren aus aller Welt *(Herbarium Zeyheri)* hervor, die allerdings im Zweiten Weltkrieg im Karlsruher Schloss verbrannte. Hochgeehrt verstarb er 1843 in Schwetzingen. Mit seinem Tod wurde ein neues Kapitel des Schwetzinger Schlossgartens aufgeschlagen: der Dornröschenschlaf, der erst in den letzten Jahrzehnten mit großen finanziellen Kraftanstrengungen des Landes Baden-Württemberg beendet wurde.

Das Arboretum

In Schwetzingen bestand Zeyhers Aufgabe darin, das Menageriegelände, das bereits 1778 aufgegeben worden war, in ein weiteres Arboretum umzuwandeln – ein seit längerem gewünschtes Vorhaben Carl Theodors. Für das

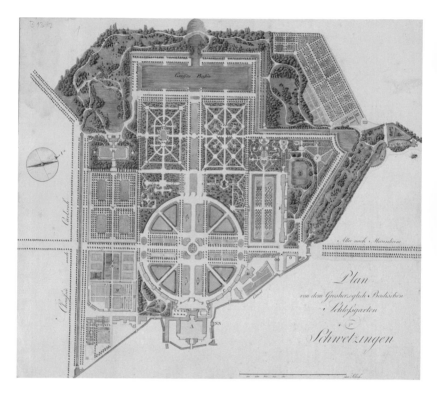

Plan von dem Grosherzoglich Badischen Schlossgarten zu Schwetzingen.
Johann Michael Zeyher, 1809

Draissche Forstinstitut musste er einen forst-
botanischen Garten anlegen, um *alle holzarti-
gen Gewächse, welche nur immer zu erhalten
seyn würden, anzupflanzen.* Zeyher entfernte
die vorhandenen Menageriebauten unter Bei-
behaltung des Bassins. Die Kriterien Sckells,
die für das Wiesentälchen galten, spielten bei
dieser Anlage keine Rolle. Es ging nicht um
den Gesamteindruck, sondern um die Wirkung
der einzelnen Pflanzen, um die Vervollständi-
gung der Arten und Abarten unter botanischen
Gesichtspunkten. Dieses Arboretum sollte
einen Überblick über die *Flora palatina* geben.
So sammelte Zeyher die stolze Zahl von 9500
verschiedenen Gehölzen, *damit der Forstmann
alles darin findet, was diese Gegend für sein
Fach freywillig erzeugt.* Zeyher führte die
Gehölze in seinem *Verzeichnis sämmtlicher
Bäume, Glas- und Treibhauspflanzen des
Schwetzinger-Gartens* in verschiedenen Veröf-
fentlichungen auf. Es stellt ein wichtiges Doku-
ment für die heutigen Nachpflanzungen dar.
Vermutlich 1825 äußert er sich: *Das Arbore-
tum. Gleich hinter dem Orangeriehause treten*

wir in diese Anlage. Erst im Jahre 1804 wurde es auf Befehl Sr. Kgl. Hoheit des Großherzogs Karl Friedrich von Baden angelegt. In- und ausländische Holzarten stehen hier so viel möglich beisammen. In dieser Partie befindet sich ein schöner Weiher, der eine lieblich angepflanzte Insel umschließt. Hinter dem Orangeriehause in eben diesem Arboretum stehen in den Sommertagen die Glashausgewächse, und an einer schattigen Mauer sind die Alpenpflanzen teils in Töpfen teils im freien Land angepflanzt [...] Diese Sammlung ist in Deutschland wohl eine der vollständigsten und wird mit großer Sorgfalt gepflegt.

Über die Baumschule schreibt Zeyher:
Die Baumschule hat einen Flächeninhalt von 13 Morgen und über 240 000 ausländische Bäume und Gesträuche. Aus diesem reichen Vorrate werden alle herrschaftlichen Gärten in den unteren Gegenden des Großherzogtums angelegt und unterhalten. Auch der Kaufliebhaber kann hier käuflich bekommen, was er zu seinen Pflanzungen bedarf.

Zeyher lag die englische Gartenanlage, wo Fremde und Einheimische so gerne verweilen, am Herzen. In einem Plan von dem Grosherzoglich Badischen Schlossgarten zu Schwetzingen, den er 1809 vorlegte, wird die Gesamtanlage deutlich. Gestalterisch hinterließ er nicht so viele Spuren wie Sckell. Neben dem Umbau der Menagerie verwandelte Zeyher auch das eckige Querbassin in einen Weiher mit natürlicher Uferausformung (1823/24). Die symmetrische Wegführung im Menageriegelände wurde später zugunsten geschwungener Wege abgeändert.

Blick über den Weiher im Arboretum mit Taxodium distichum (Zweizeilige Sumpfzypresse)

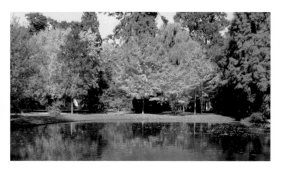

Zucker-Ahorn (Acer saccharum, Mitte) im Arboretum, Sektor F

Rundgang durch die Arboreten

Eingangstor zum Arboretum

In der vorderen Klappe befindet sich der heutige Plan des Schwetzinger Schlossgartens, in dem die Lage des Arborium Theodoricum, des Arboretum und des Vorplatzes zum Arboretum eingezeichnet sind. Die hintere Klappe zeigt diese Bereiche vergrößert. Die Bereiche sind in die Areale A bis F eingeteilt. Die Standorte der beschriebenen Pflanzen sind mit Nummern eingetragen, denen die Buchstaben der jeweiligen Areale vorangestellt sind. Eine Art kann mehrmals vorkommen, wird aber nur an einem Standort beschrieben. Der Rundgang beginnt am Osteingang des Arborium Theodoricum (Areal A), führt auf der rechten Seite des Tälchens zum Tempel der Botanik und auf der linken Seite des Tälchens zurück zum Eingang. Dort wendet man sich dem Vorplatz des Zeyherschen Arboretums zu (Areal B). Durch das Arboretum-Tor gelangt man links vom Weg in das Areal C und auf der rechten Wegseite in das Areal D. Westlich schließen sich Areal E und schließlich Areal F an. Einen direkten Zugang zu Areal E gibt es auch vom Tempel der Botanik aus durch eine Öffnung der Mauer, die das Arboretum umschließt.

Sektor A: Arborium Theodoricum

A 1 Gewöhnliche Hainbuche oder Weißbuche *(Carpinus betulus L.)*, *Betulaceae*, Europa, Asien. Bis 25 m hoher Baum. Borke glatt, mit längs verlaufendem Netzmuster. Blätter mit parallel verlaufenden Seitennerven, die unterseits erhaben sind. Doppelt gesägter Blattrand. Blüten eingeschlechtlich, Pflanze einhäusig. Früchte sind Nüsschen mit dreilappigen Hüllblättern, die zu hängenden Fruchtständen zusammengefasst sind. Dank hoher Regenerationsfähigkeit gut als Heckengehölz geeignet. Wichtiger Bestandteil der Eichen-Hainbuchenwälder. Der Name »Weißbuche« geht auf das sehr helle Holz zurück; es findet in der Herstellung von Musikinstrumenten sowie als Brennholz Verwendung.

Kornelkirsche *(Cornus mas)*

A 2 Kornelkirsche *(Cornus mas L.)*, *Cornaceae*, Mittel- und Südeuropa, Westasien. Heimischer Hartriegel, der durch sehr frühe filigrane, gelbliche Blüte (zwischen Februar und März) auffällt. Früchte elliptisch, rot glänzend, 2 cm lang, Vitamin-C-reich. Zur Vollreife auch für den Menschen wohlschmeckend. Eignet sich hervorragend zur Herstellung feiner Marmelade. Verbreitung der Steinfrüchte durch Vögel. Wichtiges Vogel-, Nist- und Nährgehölz. Schweres, festes Holz, als Drechslerholz geschätzt.

Carolina-Schneeglöckchenbaum *(Halesia carolina)*

A 3 Flügel-Spindelstrauch *(Euonymus alatus (THUNB.) SIEB.)*, *Celastraceae*, Japan, China, Korea. Bis 5 m hoher, reich verzweigter Strauch mit breiten Korkflügeln entlang der grünen, kleinen Zweige (Name!). Kleine, vierfächrige, purpurfarbene Samenkapseln zeigen im Herbst orangeroten Samen. Tiefrote Herbstfärbung der eielliptischen Blätter.

A 4 Carolina-Schneeglöckchenbaum *(Halesia carolina L.)*, *Styracaceae*, südöstliches Nordamerika. Sommergrüner Zierbaum mit herabhängenden, glockenförmigen, weißen Blüten, ähnlich wie Schneeglöckchen. Vierflügelige Früchte.

A 5 Gewöhnliche Esche *(Fraxinus excelsior L.)*, *Oleaceae*, Europa, Kleinasien. Bis 40 m hoher

Gewöhnliche Traubenkirsche
(Prunus padus)

Baum mit grauer, breit gerippter Borke und schwarzen Winterknospen. Blätter bis 35 cm lang, mit 5 bis 13 gegenständigen Fiedern, nur die Endfieder lang gestielt. Blüten unscheinbar, zwittrig oder eingeschlechtlich, in seitenständigen Rispen. Früchte geflügelt und an vorjährigen Zweigabschnitten hängend. Wird ca. 200 Jahre alt, mit Stämmen bis 1 m Dicke. Begehrtes Möbelholz. Einer der höchsten Bäume der heimischen Flora. Nordische Mythen erzählen, dass der Mensch aus Eschenholz erschaffen wurde. Das nordische Wort »Aska« bedeutet Mensch.

A 6 Gewöhnliche Traubenkirsche *(Prunus padus L.)*, *Rosaceae*, Europa bis Japan. Blüten in hängenden Trauben, an vorjährigen Zweigabschnitten. Blätter zugespitzt, 1,5 bis 2 cm lang, gestielt, am Grunde mit zwei Nektardrüsen. Kirschen kugelförmig, 6 bis 9 mm groß, glänzend schwarzrot. Zwei Formen: Baum (besonders in Auenwäldern) mit duftenden Blüten sowie strauchige Form (bevorzugt in höheren Gebirgslagen) mit fast duftlosen Blüten. Steinkernfunde belegen Verwendung in der Stein- und Bronzezeit.

A 7 Europäischer Spitz-Ahorn *(Acer platanoides L.)*, *Aceraceae*, Europa, Kaukasus. Blätter 5-lappig, 10 bis 18 cm breit. Lappen spitz ausgezogen. Herbstfärbung goldgelb bis leuchtend rot. Blüten erscheinen vor der Laubentfaltung. Fruchtflügel stehen einander fast gegenüber. Borke längsrissig, schwarzbraun. Stämme bis 1 m dick. Häufiger Stadtbaum. Viele gärtnerische Sorten. Vielfältige Nutzung des Holzes (z. B. Möbel, Musikinstrumente, Schnitzarbeiten). Unterscheidung zum Bergahorn *(A. pseudoplatanus)*: Buchtungen der Blätter gehen nach innen (beim Bergahorn nach außen), Knospen sind braun (beim Bergahorn grün).

A 8 Gewöhnliche Scheinakazie oder Robinie *(Robinia pseudoacacia L.)*, *Fabaceae*, östliches Nordamerika. Schnellwachsender, bis 25 m hoher Baum mit wechselständigen, unpaarig gefiederten Blättern, am Blattgrund mit 2 Dornen. Weiße, duftende Blüten in dichten, hängenden Trauben. Bis 10 cm lange Hülsen-

früchte. Symbiose mit Knöllchenbakterien im Wurzelbereich, um Luftstickstoff zu binden. Sehr hartes Holz, wird bevorzugt für Sportgeräte verwendet.

A 9 Schwarznuss *(Juglans nigra L.)*, *Juglandaceae*, östliches und mittleres Nordamerika. Bis 50 m hoher Baum mit dunkler, tief gefurchter Rippenborke. Blätter bis 60 cm lang mit 11 bis 23 Fiedern, die gesägt und lang zugespitzt sind. Bäume einhäusig. Männliche Blüten in Kätzchen, weibliche Blüten in wenigblütigen Ähren. 4 bis 6 cm große, kugelförmige, nicht aufplatzende Früchte, für den Menschen ungenießbar. Gelangte im 17. Jh. nach Europa.

Gewöhnliche Scheinakazie oder Robinie *(Robinia pseudoacacia)*

A 10 Holländische Linde *(Tilia x vulgaris HAYNE)*, *Tiliaceae*, Europa. Natürliche Kreuzung aus Winter-Linde *(T. cordata)* und Sommer-Linde *(T. platyphyllos)*. Bis 46 m hoher Baum. Blätter oberseits dunkelgrün, unterseits ein wenig heller, mit kleinen, weißen Achselbärten. Blütenstände mit 3 bis 7 hellgelben Blüten, die an gelbgrünen Vorblättern hängen. In Europa häufig in Straßen, Parks und Gärten.

Schwarznuss *(Juglans nigra)*

A 11 Echter Berg-Ahorn *(Acer pseudoplatanus L.)*, *Aceraceae*, Süd- und Mitteleuropa bis Kaukasus. Blätter mit 5 grob gesägten Blattlappen, spitz ausgezogen. Fruchtflügel bilden einen rechten bis spitzen Winkel miteinander. Borke schuppig, braun bis graubraun. Stammdurchmesser bis zu 3,5 m. Alter bis 500 Jahre. Wertvolles Holz, das zur Herstellung von Musikinstrumenten und Furnieren verwendet wird. Tief im Volksglauben verwurzelt (Schutz vor Dämonen, Hexen und bösen Geistern).

A 12 Feld-Ahorn *(Acer campestre L.)*, *Aceraceae*, Europa, Afrika, Westasien. Blätter stumpf 5-lappig, untere Lappen klein. Blattspreite 5 bis 8 cm. Blattspitzen abgerundet. Meist gelbe Herbstfärbung. Relativ kleine Fruchtflügel einander gegenüber stehend (flach wie ein Feld). Blüten erscheinen mit den Blättern. An jüngeren Ästen häufig Korkleisten. Zur Viehfuttergewinnung wurden Bäume gescheitelt, d.h. junge Äste wurden regelmäßig abgeschnitten.

Stiel-Eiche *(Quercus robur)*

Gewöhnlicher Sanddorn
(Hippophaë rhamnoides)

A 13 Stiel-Eiche *(Quercus robur L.)*, *Fagaceae*, Europa, Asien. Die Art Q. robur ist bei uns *die* Eiche. Kurz gestielte Blätter und lang gestielte Eicheln. Sehr hartes, strapazierfähiges Holz. Inbegriff eines »knorrigen« Baumes. Eicheln waren in der Schweinemast sehr begehrt.

A 14 Elsbeere *(Sorbus torminalis (L.) CRANTZ)*, *Rosaceae*, Europa, Nordafrika, Kleinasien. Sommergrüner Strauch oder bis zu 15 m hoher Baum. Form der Blätter erinnert etwas an Ahorn. Aus weißen Blüten in Schirmrispen erscheinen rötlichbraune, punktierte Früchte. Wird etwa 100 Jahre alt und zeigt intensiv orangerote Herbstfärbung.

A 15 Gewöhnlicher Sanddorn *(Hippophaë rhamnoides L.)*, *Elaeagnaceae*, Europa, Asien. Dornig bewehrter Strauch oder kleiner Baum mit schmalen, graugrünen Blättern, unterseits silberweiß. Eingeschlechtliche Blüten, zweihäusig verteilt, in kurzen Trauben. Früchte orangerot, vitaminreich, bleiben häufig über den Winter erhalten.

A 16 Flatter-Ulme *(Ulmus laevis PALL.)*, *Ulmaceae*, Europa, Kleinasien. Bis 35 m hoher Baum mit verkehrt eiförmigen, weichen, doppelt gesägten Blättern. Geflügelte Nussfrüchte fädig gestielt. Stamm mit zahlreichen Jungtrieben, am Grunde mit Brettwurzelansätzen. Kann ein Alter von 250 Jahren erreichen.

A 17 Chinesische Hänge-Weide *(Salix babylonica L.)*, *Salicaceae*, Transkaukasien bis China, Japan. Zweige lang, rutenförmig, nach unten hängend, oft bis zum Boden reichend. Schmale, hellgrüne, 8 bis 15 cm lange Blätter. Verbreitete und beliebte Gartenform.

A 18 Rotbuche *(Fagus sylvatica L.)*, *Fagaceae*, Europa. Wichtigster Waldbaum Mitteleuropas. Blätter oval bis breit-elliptisch. Verholzter Fruchtbecher, dreikantige Nussfrüchte enthaltend. Borke glatt, silbrig. Schweine wurden früher unter die »Eckerbäume« getrieben. Aus Bucheckern wurde Öl gepresst. Frisch geschnittenes Buchenholz verfärbt sich rötlich (Name!). Namensgebend für viele Ortsnamen.

Schon Tacitus wusste von »endlosen, trost-losen Buchenwäldern« in Germanien zu be-richten. Buchen können 300 Jahre alt werden.

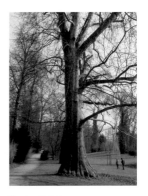

Bastard-Platane
(Platanus x hispanica)

A 19 Bastard-Platane *(Platanus x hispanica MÜNCHH.), Platanaceae*. Bis 35 m hoher Baum mit gelber bis graubrauner gescheckter Borke, die in großen Platten abfallen kann. 5-lappige, ledrige Blätter mit bis zu 25 cm großer Spreite. Fruchtstände lang gestielt, mit 1 bis 3 Kugeln. Bastard der Morgenländischen Platane *(P. orientalis)* mit der Nordamerikani-schen Platane *(P. occidentalis)*. Obwohl gewäs-serbegleitend gedeiht sie auch im lufttrocke-nen innerstädtischen Bereich.

A 20 Essbare Kastanie *(Castanea sativa MILL.), Fagaceae*, Europa, Kleinasien, Kaukasus. Breit-kroniger, bis 30 m hoher Baum mit bis 30 cm langen, lanzettlichen Blättern, die grob gran-nenartig gezähnt sind. Schwefelgelbe Blüten, in 15 bis 20 cm langen, schmalen Ständen. Früchte in einem großen, stacheligen Frucht-becher eingeschlossen.

A 21 Europäischer Perückenstrauch *(Cotinus coggygria SCOP.), Anacardiaceae*, Balkan, östliches Mittelmeer bis Mittelasien. Bis 5 m hoher Strauch mit ovalen, 3 bis 8 cm langen, gestielten Blättern. Blüten in langen Rispen. Blütenstiele strecken sich später und sind mit spreizenden Haaren besetzt. Braune abgeplat-tete Früchte mit netzartiger Oberfläche. Wird bei uns seit Mitte des 17. Jh. wegen seiner federartigen Fruchtstände und der orangeroten Herbstfärbung angepflanzt. In der Färberei wurde der Holzfarbstoff Fisetin verwendet.

A 22 Europäischer Perückenstrauch *(Cotinus coggygria SCOP.)*, »Rubrifolius«, *Anacardia-ceae*. Bei »Rubrifolius« sind die Blätter vom Austrieb bis zum Herbst rot gefärbt.

A 23 Ginkgobaum *(Ginkgo biloba L.), Ginkgo-aceae*, Südostchina. Sommergrüner, bis 40 m hoher Baum mit grauer Borke. Blätter ledrig, langgestielt, an Kurztrieben breit fächerförmig, an Langtrieben vorne geschlitzt. Pflanzen zwei-häusig. Männliche Blüten kätzchenförmig,

Ginkgobaum, Blätter
(Ginkgo biloba)

Gingo biloba

Dieses Baum's Blatt, der von Osten
Meinem Garten anvertraut,
Giebt geheimen Sinn zu kosten,
Wie's den Wissenden erbaut.

Ist es Ein lebendig Wesen?
Das sich in sich selbst getrennt,
Sind es zwey, die sich erlesen,
Daß man sie als eines kennt.

Solche Frage zu erwiedern
Fand ich wohl den rechten Sinn;
Fühlst du nicht an meinen Liedern
Daß ich Eins und doppelt bin?

Johann Wolfgang Goethe
(West-östlicher Divan, 1819)

weibliche Blüten 3 bis 5 cm lang gestielt mit 2 Samenanlagen. Samen kugelförmig, bis 3 cm groß, lang gestielt, einzeln oder paarweise, reif gelb, unangenehm duftend (Buttersäure). Trotz flächiger Blätter gehört er wie die Nadelhölzer zu den Nacktsamern. Lebendes Fossil, da er sein Aussehen seit der Kreidezeit praktisch nicht mehr verändert hat. Der Name Ginkgo mit sinojapanischer Herkunft geht auf den Deutschen Engelbert Kaempfer zurück, der den Baum in Japan vermutlich 1691 beschrieb: gin = Silber, kyo = Aprikose, ginkyo = Silberaprikose. Der erste Setzer hat vermutlich y mit g verwechselt. Carl von Linné hat an der Schreibweise festgehalten und fügte – wegen der Zweilappigkeit der Blätter – den Begriff »biloba« hinzu. Goethe hat in seinem berühmten Liebes-Gedicht das Ginkgo-Blatt als Symbol von Vereinigung und Trennung gesehen.

A 24 Gewöhnliche Stechhülse *(Ilex aquifolium L.), Aquifoliaceae*, Europa, Nordafrika, Westasien. Blätter eiförmig bis elliptisch, Rand gewellt und stachelig gezähnt, als Altersform auch ganzrandig, oberseits glänzend dunkelgrün, unterseits heller. Weiße, duftende Blüten. Rote, kugelige Früchte.

A 25 Blutroter Hartriegel *(Cornus sanguinea L. subsp. sanguinea), Cornaceae*, Europa, Kleinasien, Kaukasus. Sommergrüner, bis 5 m hoher, reichverzweigter Strauch. Exponierte, insbesondere dem Sonnenlicht ausgesetzte Zweige rot gefärbt (Name!), auf der Unterseite dagegen grün. Weiße Blüten in schirmförmigen Rispen, vierzählig. Frucht kugelförmig, schwarzblau mit roten Fruchtstielen, für den Menschen ungenießbar. Blätter elliptisch zugespitzt und mit roter Herbstfärbung. Pflanze häufig als Rohbodenpionier und Bodenfestiger angepflanzt (Pioniergehölz).

A 26 Winter-Linde oder Stein-Linde *(Tilia cordata MILL.), Tiliaceae*, Europa, Kaukasus, Nordiran, Westsibirien. Bis 30 m hoher Baum mit dicht gerippter schwärzlich-grauer Borke. Blätter 3 bis 9 cm lang, herzförmig, fein gesägt, unterseits mit rotbraunen Achselbärten, oberseits kahl. Blütenstände auf den Blättern lie-

gend, gelblich, duftend, zu 4 bis 10 in Rispen. Nussfrüchte kugelförmig, nur schwachgerippt, Flugorgan reicht nicht bis zum Grund der Fruchtstandsachse. Können 1000 Jahre alt werden und Stämme von 2 m Dicke bilden. (Bei der Sommer-Linde *(T. platyphyllos)* liegen die Blütenstände unter dem Blattdach, reichen die Flügel bis zum Grund, sind die Blätter beidseitig weich behaart, trägt die Unterseite weiße Achselbärtchen, sind die Früchte deutlich gerippt.)

A 27 Schwarz-Erle oder Rot-Erle *(Alnus glutinosa (L.) GAERTN.)*, *Betulaceae*, Europa bis Westasien. 10 bis 25 m hoher Baum. Blätter verkehrt-eiförmig, spitzenwärts gestutzt, kahl, jung klebrig. Pflanzen einhäusig. Männliche Blüten in rötlichen Kätzchen. Fruchtstandszapfen starr-verholzt, etwa 1,5 cm lang. Borke schwarz. Pioniergehölz in Flachmooren und Flussauen (Charakterbaum der Weichholzaue). Verträgt »nasse Füße« sehr gut. Holz zur Herstellung von Bleistiften und Möbeln geschätzt.

A 28 Purpur-Weide *(Salix purpurea L.)*, *Salicaceae*, Europa, Nordafrika, Zentralasien, Japan. Staubbeutel der Kätzchen anfangs mit rotvioletter Färbung, später schwärzlich. Unterseite der silbergrauen, lanzettlichen bis verkehrteilanzettlichen Blätter wie auch die jungen Zweige zeigen oft einen zarten Purpurschimmer (Name!).

A 29 Amerikanischer Streifen-Ahorn *(Acer pensylvanicum L.)*, *Aceraceae*, östliches Nordamerika. Blätter 12 bis 18 cm lang, deutlich 3-lappig, Seitenlappen oberhalb der Mitte und nach vorn gerichtet. Hellgelbe Herbstfärbung. Fruchtflügel stumpfwinklig zueinander. Borke grün mit rotbraunen und weißen Längsstreifen (Name!). Wird im Winter gerne von Elchen als Futter angenommen.

A 30 Gewöhnliche Rosskastanie oder Balkan-Rosskastanie *(Aesculus hippocastanum L.)*, *Hippocastanaceae*, Nordgriechenland, Albanien, Bulgarien. Sommergrüner, bis 25 m hoher Baum mit überhängenden Zweigen. Blätter mit 5 bis 7 Fiedern, die zur Spitze hin am breitesten werden. Blüten aufrecht, in 20

Blut-Buche *(Fagus sylvatica*
»Atropurpurea«)

Amerikanische Gleditschie
(Gleditsia triacanthos inermis)

Amerikanische Gleditschie
(Gleditsia triacanthos)

bis 30 cm langen Ständen, weiß, rot und gelb gefleckt. Frucht grün, 5 bis 6 cm dick und bestachelt. Nachdem sie während der Eiszeit nach Südeuropa verdrängt wurde, gelangte sie erst Ende des 16. Jh. wieder nach Mitteleuropa. Die ersten Samen kamen 1576 aus Konstantinopel nach Wien. Erst 1879 entdeckte man die Rosskastanie am natürlichen Standort in Nordgriechenland, 1907 in Bulgarien.

A 31 Blut-Buche *(Fagus sylvatica L. forma Atropurpurea (AITON) C.K. SCHNEID.), Fagaceae.* Sorte mit purpur- bis dunkelroter Färbung der Blätter.

A 32 Haselnuss *(Corylus avellana L.), Betulaceae,* Europa, Westasien, Nordafrika. Blätter rundlich bis verkehrt-eiförmig, Blattrand doppelt gesägt. Pflanze einhäusig. Männliche Blütenstände blühen vor dem Laubaustrieb. Weibliche Blüten zwar von kräftiger roter Farbe, aber in den Knospen geborgen. Früchte zu 1 bis 3 beieinander, Nüsse aus dem Fruchtbecher ragend, Nahrung für zahlreiche Tiere (Verbreitung!). Die im Handel erhältlichen Haselnüsse stammen nicht von der Gemeinen Hasel, sondern von der Lambertsnuss *(C. maxima).*

A 33 Amerikanische Gleditschie *(Gleditsia triacanthos L. forma inermis WILLD.), Caesalpinaceae,* Nordamerika. Dornenlose Form, sonst von normalem Wuchs.

A 34 Amerikanische Gleditschie *(Gleditsia triacanthos L.), Caesalpinaceae,* Nordamerika. Stamm und Äste meist mit einfachen oder verzweigten, bis 10 cm langen Dornen. Blätter bis 20 cm lang, einfach oder doppelt gefiedert. Gedrehte, schwarze, über 40 cm lange Hülsen bleiben lange am Baum (Wintersteher).

A 35 Gewöhnliche Fichte oder Rottanne *(Picea abies (L.) KARST.), Pinaceae,* Nord-, Mittel- und Südosteuropa. Bis 50 m hoher Baum mit kegelförmiger Krone. Nadeln steif, stechend, dunkelgrün, matt glänzend. Hängende, bis 15 cm lange Zapfen. Borke schuppig, rotbraun. Wirtschaftlich ertragreiches Waldgehölz, seit dem 18. Jh. großflächig aufgeforstet.

Sektor B: Vorplatz zum Arboretum

B 1 Kentucky Gelbholz *(Cladastris lutea (F.MICHX) K. KOCH), Fabaceae*, östliches Nordamerika. Laubabwerfende, bis 20 m hohe Bäume. Stammdurchmesser bis 1 m. Blätter ähneln etwas der Robinie: wechselständig, unpaarig gefiedert, im Herbst gelb. Blüten weiß, selten rötlich, in überhängenden, bis 40 cm langen Doppeltrauben. Das Kernholz liefert einen gelben Farbstoff (Name!). Verwendung auch für Gewehrschäfte.

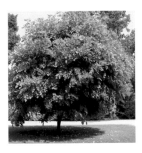

Kentucky Gelbholz
(Cladastris lutea)

B 2 Deodar-Zeder oder Himalaya-Zeder, *(Cedrus deodara (ROXB.) G. DON),* »*Karl Fuchs*«, *Pinaceae*, West-Himalaya. Von den Indern Deodar genannter, bis 60 m hoher, schnellwüchsiger Baum. Gipfeltrieb und Zweigspitzen überhängend. 25 bis 30 Nadeln unterschiedlicher Länge an Langtrieben spiralig, an Kurztrieben in Büscheln stehend. Zapfen aufrecht, oben abgerundet. Gelangte 1822 nach Europa. Häufiges Ziergehölz. Blüte erst im Herbst. »Karl Fuchs« mit graublau bereiften Nadeln und größerer Winterhärte.

Deodar-Zeder oder Himalaya-Zeder *(Cedrus deodara)*

B 3 Libanon-Zeder *(Cedrus libani A. RICHARD), Pinaceae*, Libanon, Syrien. Bis 40 m hoher, immergrüner Baum mit breit ausladender Krone und etagenweise waagerecht abstehenden Ästen. Nadeln bis 35 mm lang, 3-kantig, an Kurztrieben zu 7 bis 20 in Büscheln, steif, dunkelgrau. Bis 12 cm lange, aufrechte Zapfen mit rundlicher Spitze. Im östlichen Mittelmeerraum in Höhenlagen zwischen 900 und 2000 m.

Libanon-Zeder *(Cedrus libani)*

B 4 Japanische Lärche *(Larix kaempferi (LAMB.) CARR.), Pinaceae*, Japan. Bis 40 m hoher, sommergrüner Baum mit breit kegelförmiger Krone. Bis 3 cm lange Nadeln, an Langtrieben einzeln, an Kurztrieben zu 40 bis 50, bläulich grün, weich. Schuppenränder der Zapfen deutlich nach außen gebogen, wie eine kleine Rose. Mit *L. decidua* leichte Kreuzungen.

B 5 Europäische Lärche *(Larix decidua MILL.), Pinaceae*, Alpen, Sudeten, Karpaten, Weichselniederung. Lärchen sind die einzigen laubabwerfende Arten unter einheimischen Nadelhöl-

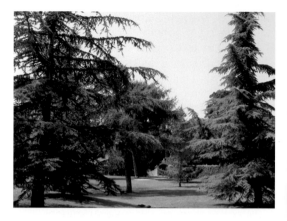

zern (sommergrün). Nadeln weich, stumpf, hellgrün, stehen an den Langtrieben spiralig und an Kurztrieben in Büscheln mit 40 bis 50 Nadeln. Vor Laubfall goldgelbe Färbung. Zapfen aufrecht, 2 bis 6 cm lang, Schuppen zur Reife spreizend.

B 6 Taschentuchbaum *(Davidia involucrata BAILL.)*, *Nyssaceae*, West-China. Die Gattung umfasst lediglich eine Art (monotypisch). In China bis 20 m hoch. Außerhalb der Tropen einer der auffälligsten, laubabwerfenden Bäume. Gestielte Blütenstände jeweils von zwei großen, erst gelben, dann cremeweißen Hochblättern umgeben. Bis 15 cm lange Blätter, deutlich geadert, gesägt gezähnt, Zähnchen grannenförmig zugespitzt, unterseits seidig behaart. Grünlich-braune, gefurchte Steinfrüchte.

Sektor C: Arboretum

C 1 Irischer Wacholder *(Juniperus communis L.)*, *»Hibernica«*, *Cupressaceae*, Eurasien, Nordamerika (die Art). Aufrechter, säulenförmiger, zweihäusiger Strauch mit rotbrauner, längsstreifiger Borke. Nadelblätter spreizend, stechend, oberseits mit grauweißem Band. Beerenzapfen oval bis kugelförmig, zur Reife schwarzblau, bereift. Enthält ätherische Öle (Gewürz, Gin, Genever, Steinhäger). »Hibernica« wird bis 4,5 m hoch, hat blaugrüne Blätter und wächst anfangs säulenförmig, später aber zumeist breiter.

C 2 Sadebaum oder Stink-Wacholder *(Juniperus sabina L.)*, *»Tamariscifolia«, Cupressaceae*, Mitteleuropa bis Mittelasien (die Art). Bis 4,5 m hoher, ausladender Strauch mit schuppenförmigen, zugespitzten Blättern. Nadelblätter scharf zugespitzt, meist zu 2 gegenständig. Zweige beim Zerreiben stark unangenehm riechend (Name!). Giftig! »Tamariscifolia« wächst flach ausgebreitet, bis 1 m hoch, 2 bis 3 m breit.

C 3 Chinesischer Wacholder *(Juniperus chinensis L.)*, *Cupressaceae*, China, Mongolei, Japan. Bis 15 m hohe und 2 bis 3 m breite Bäume. An ausgewachsenen Exemplaren sowohl nadel- als auch schuppenförmige Blätter. Beerenzapfen fleischig und bläulich weiß. Schuppenförmige, stumpfe Blätter, kreuzweise gegenständig. Nadelförmige Blätter scharf zugespitzt, abstehend.

C 4 Iberische Lorbeerkirsche *(Prunus lusitanica L.)*, *Rosaceae*, Portugal, Spanien. Enger Verwandter des Kirschlorbeers. Vorwiegend als Hecke oder Windschutz angepflanzt. Frostempfindliche Zierpflanze. Länglich-spitze, bis über 10 cm lange, auf der Unterseite gelbgrüne, gezähnte Blätter. Hängende Ähren kleiner, weißer Blüten. Rote Beeren, verfärben sich im Herbst schwarz.

C 5 Kanadische Hemlocktanne *(Tsuga canadensis (L.) CARR.)*, *Pinaceae*, östliches Nordamerika. Bis 30 m hoher Baum mit grauer bis rotbrauner Schuppenborke. Nadeln flach, ungleich groß, stumpf, unterseits mit 2 hellen Streifen auf der Oberseite der Zweige häufig mit nach oben gewendeter Unterseite. Zapfen hängend, ungestielt, eiförmig, nur bis etwa 2 cm lang. Kann ein Alter von 1000 Jahren erreichen.

C 6 Japanische Stechhülse *(Ilex aquifolium L.)*, *»Laurifolia«, Aquifoliaceae*, China, Japan. Immergrüner Strauch mit drahtigen Zweigen und kleinen, elliptischen Blättern, unterseits mit dunklen Punkten. Blassweiße Blüten und glänzende, schwarze Beeren. Als Heckenpflanze verwendbar. »Laurifolia« mit schlankem, aufrechtem Wuchs. Blätter meist ganz-

randig oder 1 bis 3 kleine Stacheln nahe der Spitze.

Wintergrüne Eiche
(Quercus x turneri)

C 7 Abendländischer Lebensbaum *(Thuja occidentalis L.)*, *Cupressaceae*, östliches Nordamerika. 15 bis 20 m hoher, oft vom Grunde an mehrstämmiger Baum mit längsrissiger, rotbrauner Borke und schmal-kegelförmiger Krone. Triebe meist waagrecht abstehend, stark abgeflacht, nicht glänzend. Blätter schuppenförmig, gegenständig. Längliche, gelbgrüne Zapfen, die später braun werden. Gelangte nach Europa schon 1536, nach Deutschland 1588. Durch das Monoterpen Thujon stark giftig.

C 8 Wintergrüne Eiche *(Quercus x turneri WILLD. = Quercus x hispanica »Turneri«)*, *Fagaceae*. Hybride aus der Kork-Eiche *(Q. suber)* und der Zerr-Eiche *(Q. cerris)*. Blätter eilänglich, undeutlich gelappt.

Südlicher Zürgelbaum
(Celtis australis)

C 9 Riesen-Lebensbaum *(Thuja plicata DONN ex D. DON)*, *»Excelsa«*, *Cupressaceae*, westliches Nordamerika (die Art). »Excelsa« hat einen säulenförmigen Wuchs, Äste stehen waagerecht ab. Junge Zweige derb, glänzend dunkelgrün.

C 10 Südlicher Zürgelbaum *(Celtis australis L.)*, *Ulmaceae*, Südeuropa, Nordafrika, Kleinasien. Bis 15 m hoher Baum mit bis 12 cm langen, breitlanzettlichen, gesägten Blättern, oberseits rau, unterseits flaumig. Kugelige Früchte anfangs gelblich weiß, später violettbraun, essbar und süßlich schmeckend.

C 11 Japanische Zelkove *(Zelkova serrata (THUNB.) MAKINO)*, *Ulmaceae*, Japan, Korea, China. Bis 25 m hoher Baum mit ausladender Krone. Blätter zugespitzt, länglich, scharf gesägt, hellgrün, mit leicht behaarter Oberseite und glänzender Unterseite. Goldgelbe bis rostbraune Herbstfärbung.

Japanische Zelkove
(Zelkova serrata)

C 12 Hänge-Nutka-Scheinzypresse *(Chamaecyparis nootkatensis (D. DON) SPACH)*, *»Pendula«*, *Cupressaceae*, westliches Nordamerika (die Art). Bei »Pendula« hängen die Zweige sehr lang und schlaff herab.

C 13 Nutka-Scheinzypresse *(Chamaecyparis nootkatensis (D. DON) SPACH)*, *Cupressaceae*, westliches Nordamerika. Langsam wachsender, bis 30 m hoher Baum mit hängenden Zweigen und 2 bis 4 mm langen Schuppenblättern in 4 Längszeilen angeordnet, kreuzgegenständig und stachelspitzig. Blüten gelb. Zapfen kugelförmig und starr, Zapfenschuppen dornig verlängert. Alter bis zu 1000 Jahre. Gelangte 1851 nach Europa.

C 14 Mammutbaum *(Sequoiadendron giganteum (LINDL.) BUCHH.)*, *Taxodiaceae*, Kalifornien (Sierra Nevada). Bis 80 m hoher, immergrüner Baum mit dicker, schwammiger, fuchsroter, längsfaseriger Borke. Graugrüne Nadeln in 3 Reihen schraubig und spitzwinkelig stehend. Zapfen hängend, eiförmig, 4 bis 6 cm lang, ohne Haken oder Dornen. Stämme bis 8 m dick. Alter bis 3000 Jahre. Nach Mitteleuropa gelangte 1853 erstes Saatgut. In Deutschland gibt es über 50 m hohe Bäume.

C 15 Spießtanne *(Cunninghamia lanceolata (LAMB.) HOOK.)*, *Taxodiaceae*, Mittel- und Südchina. Immergrüner Baum mit schraubig gestellten, spitzen Nadeln mit glänzender Oberseite. Abgestorbene Nadeln bleiben an den Ästen hängen. Aromatisches Holz.

C 16 Stiel-Eiche *(Quercus robur L.)*, *Fagaceae*, Europa bis Kaukasus. Bis 40 m hoher Baum, der bis 800 Jahre alt werden kann. Blätter fast sitzend, mit breiten Buchten. Fruchtstände lang gestielt, Früchte vom Fruchtbecher zu 1/3 umhüllt. Stamm spaltet sich in dicke Äste auf. Wichtiger Bestandteil der Hartholzaue. Jahresringmuster gut geeignet für dendrochronologische Untersuchungen (zeitliche Datierung des Holzes).

C 17 Spottnuss *(Carya tomentosa (POIR.) NUTT.)*, *Juglandaceae*, östliches Nordamerika. Sommergrüner Baum mit wechselständigen, unpaarig gefiederten, bis 30 cm langen, unterseits flaumigen Blättern, gerieben sehr aromatisch duftend. Kugelige bis birnförmige, 5 cm lange Frucht. Steinkern mit dicker Schale und süßem, essbarem Samen.

Hänge-Nutka-Scheinzypresse
(Chamaecyparis nootkatensis »Pendula«)

Mammutbaum, Rinde
(Sequoiadendron giganteum)

Spießtanne *(Cunninghamia lanceolata)*

Spottnuss *(Carya tomentosa)*

Sumpf-Eiche
(Quercus palustris)

C 18 Stiel-Eiche *(Quercus robur L.)*, »Fastigiata« (Säulen- oder Pyramiden-Eiche), *Fagaceae*. »Fastigiata«, eine Züchtung der Stieleiche, ist schmal und aufrecht gewachsen.

C 19 Sumpf-Eiche *(Quercus palustris MUENCHH.)*, *Fagaceae*, östliches Nordamerika. Bis 25 m hoher Baum. Gedeiht auf trockenem, sandigem Untergrund, am besten aber auf auch im Sommer feuchten, tiefen Schwemmlandböden. Blätter 8 bis 15 cm lang, in lange, spitze Blattlappen unterteilt, glänzend grün. Verfärben sich im Herbst karmesinrot und bleiben bis in den Winter an den Zweigen. Frucht von flachem Becher umgeben.

Sektor D: Arboretum

D 1 Chinesische Kopfeibe *(Cephalotaxus fortunei HOOK.)*, *Cephalotaxaceae*, Mittelchina. Immergrüner Strauch oder bis 6 m hoher Baum. Ledrige Nadeln 5 bis 8 cm lang, in 2 horizontal ausgebreiteten Reihen, zugespitzt, oberseits glänzend grün, unterseits mit 2 blassen Spaltöffnungsbändern, länger als bei der Eibe *(Taxus)*. Wurde 1849 von Robert Fortune, der die Teepflanze von China nach Indien brachte, in England eingeführt.

D 2 Gewöhnliche Eibe *(Taxus baccata L.)*, *Taxaceae*, Europa, Nordafrika, Westasien. Langsam wachsender, bis 25 m hoher, immergrüner Baum. Rot- bis graubraune Rinde, löst sich in dünnen Schuppen ab. Nadeln unterseits hellgrün. Pflanze zweihäusig. Samen zur Reife von rotem, fleischigem Mantel umgeben. Im Gegensatz zu anderen Nadelgehölzen ohne Harzkanäle. Alle Pflanzenteile, außer Samenmantel, giftig. Kann mehrere hundert Jahre alt werden. Sehr variable Art, die in zahlreichen Sorten angepflanzt wird, deren Bestimmung meist schwierig ist. Unterschiede in aufrechtem bzw. breitbuschigem Wuchs oder hängenden Zweigen.

D 3 Pontische Lorbeerkirsche *(Prunus laurocereasus L.)*, *Rosaceae*, Kleinasien, Südosteuropa (die Art). »*Zabeliana*« meist weniger als 1 m

hoch und mehr als 3,5 m breit. Waagrecht wachsende Äste und schmale, weidenähnliche Blätter.

D 4 Zerr-Eiche *(Quercus cerris L.)*, *Fagaceae*, Südeuropa, Libanon. Bis 35 m hoch. Blätter tief buchtig gelappt, sich rau anfühlend. Knospen mit fädigen Fortsätzen. Fruchtbecherschuppen lang ausgezogen. In Süd- und Südosteuropa wichtiges Waldgehölz.

Pontische Lorbeerkirsche
(Prunus laurocereasus)

D 5 Pontische Lorbeerkirsche *(Prunus laurocereasus L.)*, *Rosaceae*, Kleinasien, Südosteuropa. Wie der Name sagt, besitzt dieser Strauch große Ähnlichkeit mit dem Lorbeerbaum *(Laurus nobilis)*. Lange, glänzende, leuchtendgrüne Blätter. Riechen beim Zerreiben nach Bitter-Mandeln (blausäurehaltig!). Seit etwa dem 16. Jh. in Westeuropa kultiviert. Eine der zähesten immergrünen Pflanzen mit unterschiedlichen Sortenzüchtungen.

D 6 Schlehe oder Schwarzdorn *(Prunus spinosa L.)*, *Rosaceae*, Europa, Westasien, Nordafrika. Lichtbedürftiges Pioniergehölz, dornig bewehrt. Kurzlebige kleine, weiße Blüten mit reichlich Nektar. Früchte reich an Gerbstoffen und daher bei Vollreife weder für Tiere noch für den Menschen attraktiv. Erst nach Frosteinwirkung schmackhaft. Ideale Nistgelegenheit für Kleinvögel. Holz sehr hart. Früher Verwendung für Tischlerarbeiten, auch zur Herstellung von Spazierstöcken. Geäst dient als Packmaterial für Gradierwerke in Salinen.

Speierling *(Sorbus domestica)*

D 7 Speierling *(Sorbus domestica L.)*, *Rosaceae*, Südeuropa, Nordafrika, Kleinasien. Bis 20 m hoher, ausladender Baum. Rinde rissig. Blätter aus 13 bis 21 gezähnten Fiedern. 2,5 cm lange, bräunlich-grüne Früchte können vollreif verzehrt werden.

D 8 Gewöhnlicher Schneeball *(Viburnum opulus L.)*, *Caprifoliaceae*, Europa, Nordafrika, Nordasien. Reich verzweigter, bis 4 m hoher Strauch mit 2 bis 3 cm langen, 3- bis 5-lappigen Blättern. 5-lappige, weiße Blüten, am Rand stehende unfruchtbar und größer als die inneren, zwittrigen. Rote, kugelförmige und

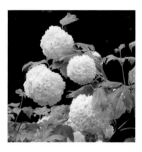
Garten-Schneeball
(Viburnum opulus »Roseum«)

Gewöhnliche Pimpernuss
(Staphylea pinnata)

ungenießbare Steinfrüchte. Reiche Nektarproduktion der Nektardrüsen (Ameisen!).

D 9 Wolliger Schneeball *(Viburnum lantana L.)*, *Caprifoliaceae*, Europa, Westasien, Nordafrika. Blätter länglich-eiförmig, weich und dicklich, oberseits runzlig, dunkelgrün, unterseits graufilzig. Kleine, weiße, duftende Blüten in dichten Schirmrispen. Elliptische Frucht anfangs rot, dann schwarz glänzend. Zweige wurden früher für Flechtwerk verwendet (Widebaum).

D 10 Garten-Schneeball *(Viburnum opulus L.)*, *»Roseum«, Caprifoliaceae*. Bei der Mutante »Roseum« sind alle Blüten steril. Der Blütenstand ist kugelig.

D 11 Gewöhnliche Pimpernuss *(Staphylea pinnata L.)*, *Staphyleaceae*, Mittel- und Südosteuropa, Kleinasien, Kaukasus. Bis 5 m hoher Strauch mit grauer, netzartig gemusterter Rinde. Blätter bis 25 cm lang mit 5 bis 7 fein gesägten Fiedern. Weiße Blüten in hängenden, lockeren und schmalen Rispen. Blasige Frucht mit 2 bis 3 kurzen Zipfeln. Samen löst sich zur Reife und fällt in die Fruchthülle (Klappern).

D 12 Riesen-Lebensbaum *(Thuja plicata DONN ex D. DON)*, *Cupressaceae*, westliches Nordamerika. Schnellwachsender, bis 50 m hoher Baum mit oberseits dunkelgrünen, glänzenden Trieben und kurzen Sprossgliedern. Zapfen länglich, Zapfenschuppen zugespitzt und biegsam. Reife Zapfen stark spreizend. Gelangte 1853 nach Europa. Alter bis zu 600 Jahre.

D 13 Bitternuss *(Carya cordiformis (WANGENH.) K. KOCH)*, *Juglandaceae*, Nordamerika. Schnellwachsender, bis 25 m hoher Baum mit unpaarig gefiederten Blättern mit meist 7 Blättchen, die oberseits kahl und unterseits anfangs behaart und später kahl sind. Winterknospen auffällig gelb. Kleine, rundliche Früchte. Samen zum Verzehr zu bitter. Holz dient zum Räuchern von Schinken.

D 14 Kaukasus-Fichte *(Picea orientalis (L.) LINK)*, *Pinaceae*, Kaukasus, Kleinasien. Bis 50 m hoher Baum mit ebenmäßiger, schmal-

kegelförmiger Krone. Nadeln stumpf, glänzend grün, nur 5 bis 8 mm lang. Zapfen hängend, 5 bis 8 cm lang, stark harzig. In Höhenlagen ab 1000 m.

D 15 Nordmanns Tanne *(Abies nordmanniana (STEV.) SPACH)*, Pinaceae, Kaukasus, Kleinasien. Bis 70 m hoher Baum mit glänzenden, dunkelgrünen, unterseits silbrig-grauen Nadeln. Knospen ei- bis kugelförmig und harzfrei. Zapfen aufrecht, 10 bis 20 cm lang. Schmale, zurückgeschlagene Deckschuppen überragen die breiten Samenschuppen. Art wurde 1836 vom finnischen Botaniker Nordmann im Kaukasus entdeckt. 1840 gelangte sie nach England. Alexander von Humboldt brachte sie 1848 in den Botanischen Garten von Berlin.

Rotblättriger Kanadischer Judasbaum *(Cercis canadensis »Forest Pansy«)*

D 16 Europäischer Spitz-Ahorn *(Acer platanoides L.)*, »*Schwedleri*«, *Aceraceae*, Europa, Kaukasus. Bei dieser roten Varietät ist der Austrieb kupfrig-rot, später dunkel rotgrün bis olivgrün.

D 17 Gewöhnlicher Liguster *(Ligustrum vulgare L.)*, *Oleaceae*, Europa, Süd- und Ostasien, Nordafrika. Liguster hat etwa 50 Arten. Nur der Gewöhnliche Liguster (Rainweide) kommt in Europa und Nordafrika vor. Buschige, winterharte Pflanze mit dunkelgrünen, spitz zulaufenden, ovalen Blättern. Weiße Blüten in Rispen verströmen starken Duft. Glänzend schwarze Früchte. Seit alter Zeit in Kultur.

Rotblättriger Kanadischer Judasbaum *(Cercis canadensis »Forest Pansy«)*

D 18 Rotblättriger Kanadischer Judasbaum *(Cercis canadensis L.)*, »*Forest Pansy*«, *Caesalpinaceae*, östliches und zentrales Nordamerika (die Art). Blätter im Gegensatz zu *C. siliquastrum* leuchtender grün, unterseits am Grunde behaart und zugespitzt. »Forest Pansy« hat purpurn gefärbte Blätter.

Gewöhnlicher Judasbaum *(Cercis siliquastrum)*

D 19 Gewöhnlicher Judasbaum *(Cercis siliquastrum L.)*, *Caesalpinaceae*, Mittelmeergebiet, Balkan, Kleinasien. Bis 12 m hoher Baum mit am Grunde herzförmigen und vorn abgerundeten Blättern. Im späten Frühjahr erscheinen rosenrote Blüten, zu 4 bis 10 in kleinen Doldentrauben. Blüten erscheinen manchmal

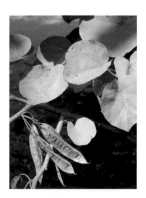

Gewöhnlicher Judasbaum
(Cercis siliquastrum)

Pflaumen-Weißdorn
(Crataegus x persimilis)

direkt am Stamm *(Kauliflorie)*. Eine der beiden Baumarten, an der sich Judas aufgehängt haben soll. Die andere ist eine Holunderart.

D 20 Pflaumen-Weißdorn *(Crataegus x persimilis SARG.)*, *Rosaceae*, Nordamerika. Etwa 6 m hoher Baum. Kreuzung aus *C. crus-galli* und *C. succulenta*. Bis 8 cm lange, scharf gezähnte Blätter. Zweige mit bis zu 4 cm langen Dornen.

D 21 Eingriffliger Weißdorn *(Crataegus monogyna JACQ.)*, *Rosaceae*, Europa, Westafrika, Westasien. Blätter mit 5 bis 7 zackigen Lappen. Im Herbst gelbbraun. Häufig als Heckenpflanze. Wohlriechende Blüten öffnen sich im Frühjahr. Kleine, dunkelrote Früchte. Ein Griffel und ein Same. Blüten und Früchte werden wie bei *C. laevigata* von der Arzneimittelindustrie zur Herstellung herzstärkender Mittel genutzt.

D 22 Zweigriffliger Weißdorn *(Crataegus laevigata (POIR.) DC.)*, *Rosaceae*, Europa, Nordafrika. Wie *Crataegus monogyna* kann dieser kleine Baum 10 m hoch werden. Im Gegensatz zum Eingriffligen Weißdorn besitzt dieser zwei Griffel und zwei Steinkerne. Fleischrotes, hartes Holz, wurde früher von Drechslern zu Schaufel- und Hackenstielen verarbeitet. Früchte wurden in Hungerszeiten als Mehlersatz genutzt.

D 23 Rote Heckenkirsche *(Lonicera xylosteum L.)*, *Caprifoliaceae*, Europa bis China, Sibirien. Bis 3 m hoher Strauch. Blütenpaare verfärben sich von weiß nach gelb. Leuchtend hellrote, viersamige Beeren, bitter und Brechreiz erregend (Hundsbeer, Teufelsbeer). Artname »xylosteum« kommt aus dem griechischen und bedeutet Beinholz (gelbes, hartes Holz für Drechslerarbeiten).

D 24 Sommer-Linde oder Großblättrige Linde *(Tilia platyphyllos SCOP.)*, *Tiliaceae*. Bis 40 m hoher, breitkroniger Baum. Blätter 3 bis 5 cm lang gestielt, mit bis 15 cm langer, am Grunde herzförmiger, scharf gesägter Spreite, beidseitig weich behaart, Unterseite mit weißen Achselbärten. (Bei der Winter-Linde, *T. cordata*, sind die Blätter oberseits kahl, unterseits mit

rotbraunen Achselbärten.) Blüten zwittrig, in 2 bis 5 blütigen Ständen unter dem Blattdach (bei der Winter-Linde auf den Blättern liegend), Flügel bis zum Grunde reichend. Dickwandige, 8 bis 9 mm lange, deutlich gerippte Nussfrucht. Blüten enthalten das ätherische Öl Farnesol. Duft besonders gegen Abend intensiv. Sommer-Linden können ca. 1000 Jahre alt werden.

D 25 Wald-Geißblatt *(Lonicera periclymenum L.)*, *Caprifoliaceae*, Westeuropa, Marokko. Kräftig wachsende, immergrüne Kletterpflanze. Gelblich-weiße, außen rosa getönte, duftende Blüten. Im Gegensatz zu *L. tatarica* sitzen sie kopfig am Triebende. Rote Beeren (giftig).

D 26 Tataren-Heckenkirsche *(Lonicera tatarica L.)*, *Caprifoliaceae*, Kaukasus bis Mittelasien. 2 bis 4 m hoher Strauch mit länglich-ovalen, kurz zugespitzten Blättern. Weiß bis rote Blütenpaare bis 2 cm lang gestielt. Meist blutrote, seltener gelbe kugelförmige Beeren (giftig!). Kam 1752 nach Mitteleuropa. Formenreiche, häufig angepflanzte Art.

Österreichische Schwarz-kiefer *(Pinus nigra Austriaca)*

Gewöhnlicher Efeu *(Hedera helix)* an Österreichischer Schwarzkiefer *(Pinus nigra Austriaca)*

Sektor E: Arboretum

E 1 Österreichische Schwarzkiefer *(Pinus nigra ARNOLD ssp. nigra)*, *Pinaceae*, Südost-Europa. In Mitteleuropa am meisten verbreitete Unterart. Bis 40 m hoher Baum mit schwarzbrauner Schuppenborke. Nadeln zu je 2 im Kurztrieb, mit langer Nadelscheide, sehr dicht stehend, 10 bis 15 cm lang. Zapfen am Grunde flach, meist zu zweit, Schuppen im oberen Teil stark spreizend. Reife im 2. Jahr.

E 2 Gewöhnlicher Efeu *(Hedera helix L.)*, *Araliaceae*, Europa. Immergrüne, mit Haftwurzeln kletternde, verholzte Pflanze. Blätter vielgestaltig: Blätter wurzeltragender, nicht blühender Sprosse deutlich 3- bis 5-eckig gelappt; Blätter im Blütenstandsbereich eirautenförmig. Zwittrige Blüten in halbkugeligen Dolden. Erbsengroße, blauschwarze Früchte. Einziger einheimischer Wurzelkletterer mit Arbeitsteilung in Nähr- und Haftwurzeln. Über 400 Jahre alte Exemplare mit Stammdurchmesser von 1 m

Flaum-Eiche
(Quercus pubescens)

Ungarische Eiche
(Quercus frainetto)

Tulpenbaum
(Liriodendron tulipifera)

bekannt. (Der Wittenberger Efeu wuchs angeblich schon zu Zeiten Martin Luthers.) Zuchtformen werden vegetativ vermehrt. Beeren werden von Vögeln wegen des Harzgehalts meist verschmäht, für den Menschen giftig. Verwendung bei ornamentalen Darstellungen. Bei den Griechen vielen Gottheiten geweiht. Dionysos (Darstellung mit Efeukranz) wurde durch einen Efeu errettet.

E 3 Flaum-Eiche *(Quercus pubescens WILLD.)*, *Fagaceae*, Europa, Kaukasus, Kleinasien. Blätter kurz gestielt, Oberseite kahl. Blattspreite unterseits flaumig behaart. Früchte kurz gestielt, vom Fruchtbecher zur Hälfte umhüllt. Lichtbedürftiger, wärmeliebender Baum (in Mitteleuropa Reliktstandorte aus der Wärmezeit, 5000 bis 2500 v. Chr.). In Süd- und Südosteuropa wichtiger Bestandteil der ursprünglichen Eichen- und Eichen-Mischwälder. Bis ca. 500 Jahre alt.

E 4 Ungarische Eiche *(Quercus frainetto TEN.)*, *Fagaceae*, Osteuropa. Blätter verkehrt eiförmig, 8 bis 20 cm lang, tief gelappt mit 6 bis 10 tiefen Blattlappen, jeweils meist wieder 3-lappig und gezähnt. 2 bis 4 Früchte, fast bis zur Hälfte vom Becher umgeben.

E 5 Tulpenbaum *(Liriodendron tulipifera L.)*, *Magnoliaceae*, östliches Nordamerika. Schnellwachsender, hochwüchsiger Baum. Schon im 17. Jh. nach Europa gebracht. Gelappte Blätter, bis 15 cm lang und breit, oberseits frischgrün, unterseits schwach bläulich. Goldgelbe Herbstfärbung. Tulpenförmige, grünlich-gelbe, orange getupfte Blüten (Name!) aus drei abwärts gebogenen Kelch- und 6 Kronblättern. Blüte erst nach 20 bis 30 Jahren. Reife Fruchtblätter zu geflügelten ein- oder zweisamigen Nüsschen dicht gepackt an einer spindelförmigen Säule. Holzwert in der Heimat nicht unbedeutend (Zimmerei, Möbel, Bootsbau).

E 6 Gewöhnliche Felsenbirne *(Amelanchier ovalis MED.)*, *Rosaceae*, Mitteleuropa. Bis zu 3 m hoher Strauch. Einzige europäische Art. Übrige Arten der Gattung Amelanchier sonst in den kühleren Regionen Nordamerikas behei-

matet. Im Frühjahr weiße Blüten, aus denen sich dunkelblaue Früchte entwickeln. Seit dem 16. Jh. wegen ihres Blütenreichtums häufig als Zierstrauch angepflanzt.

E 7 Kupfer-Felsenbirne *(Amelanchier lamarckii F.-G. SCHROEDER)*, *Rosaceae*, östliches Nordamerika. Bei uns eingebürgert. Durch leuchtend rotes Herbstlaub und Wachstum auch auf schwierigen Standorten in Gärten und Parks sehr beliebt.

Gewöhnliche Felsenbirne
(Amelanchier ovalis)

E 8 Großfrüchtige Eiche *(Quercus macrocarpa MICHX.)*, *Fagaceae*, östliches Nordamerika. 20 bis 25 m hoher Baum mit tiefgefurchter, schuppiger Rinde. Blätter gestielt, 10 bis 30 cm lang, vielgestaltig, jederseits mit 5 bis 7 Lappen, im mittleren Teil meist mit tiefen Buchten. Fruchtbecher am oberen Rand mit langen, krausen, fransenartigen Schuppen.

E 9 Wasser-Eiche *(Quercus nigra L.)*, *Fagaceae*, östliches Nordamerika. Auf feuchten Böden gedeihender, bis 15 m hoher Baum. Blätter ganzrandig, oberseits bläulich-, unterseits glänzend-grün, 4 bis 10 cm lang und zur Spitze hin verbreitert. Früchte meist einzeln, zu 1/3 vom Becher umgeben.

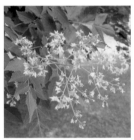

Blasenbaum
(Koelreuteria paniculata)

E 10 Japanischer Perlschnurbaum *(Sophora japonica L.)*, *Fabaceae*, China, Korea. Trotz des Namens in Zentralchina und Korea beheimatet. Bis 30 m hoch. Hellgrüne, 20 cm lange, gefiederte Blätter, oberseits dunkelgrün, unterseits bläulich, dicht angepresst behaart. Gelblichweiße Blüten in langen, mehrfach verzweigten Trauben, eine große Rispe vortäuschend. Danach entwickeln sich Gliederhülsen wie in Perlenketten.

Blasenbaum
(Koelreuteria paniculata)

E 11 Blasenbaum *(Koelreuteria paniculata LAXM.)*, *Sapindaceae*, China, Korea, Japan. Ausladender, bis 14 m hoher Baum. Blätter wechselständig, doppelt gefiedert. Blättchen eingeschnitten und gelappt. Kleine, leuchtend gelbe Blüten wachsen in großen, aufrechten, endständigen, bis 40 cm langen Rispen. Gelbbraune, papierene Früchte (Name!) mit kleinen, schwarzen Samen. Von den Samen wer-

Zweizeilige Sumpfzypresse,
Borke *(Taxodium distichum)*

Östlicher Blumen-Hartriegel
(Cornus florida)

Kaukasische Flügelnuss
(Pterocarya fraxinifolia)

den Halsketten gefertigt. Den Blüten sagen die Chinesen heilkräftige Wirkungen nach.

E 12 Zweizeilige Sumpfzypresse *(Taxodium distichum (L.) L.C.M. RICH.)*, *Taxodiaceae*, östliches Nordamerika. Sommergrüner, bis 50 m hoher Baum mit wechselständigen, hellgrünen, weichen Nadeln. Rötliche Borke löst sich in langen Längsstreifen ab. Kugelförmige Zapfen zerfallen zur Reife. Charakteristisch sind die »Atemknie« der Bäume (Seitenwurzeln für die Sauerstoffversorgung). Charakterbaum der Everglades von Florida.

E 13 Östlicher Blumen-Hartriegel *(Cornus florida L.)*, *Cornaceae*, östliches Nordamerika. Bis 5 m hoch. Im Frühjahr erscheinen unzählige Blütendolden, jede mit vier großen, weißen oder rosa Hochblättern (Brakteen). Im Spätsommer mit auffälligen, roten Früchten bedeckt. Herbstlaub feuer- oder scharlachrot. Beliebter Blickfang bei Gartenbesitzern.

E 14 Kaukasische Flügelnuss *(Pterocarya fraxinifolia (LAM.) SPACH)*, *Juglandaceae*, Kaukasus, Nördlicher Iran. Rasch wachsender, bis 30 m hoher Baum mit unpaarig gefiederten, bis zu 60 cm langen Blättern mit 7 bis 27 Blättchen. Auf die langen, hängenden, grünlichgoldgelben Kätzchenblüten folgen geflügelte Früchte in kettenartig hängenden Fruchtständen.

E 15 Wechselblättriger Hartriegel *(Cornus alternifolia L. f.)*, *Cornaceae*, östliches Nordamerika. Im Gegensatz zu den anderen Hartriegelarten mit gegenständigen Blättern besitzt diese Art wechselständige Blätter. Attraktiver, 10 m hoher Baum mit etagenartig angeordneten Zweigen. Im Frühling cremefarbige Blütenstände. Später bilden sich an roten Blütenschirmrispen blauschwarze Beeren. Rotes Laub.

E 16 Urweltmammutbaum oder Chinesisches Rotholz *(Metasequoia glyptostroboides HU et CHENG)*, *Taxodiaceae*, China: Sichuan, Hupeh. Bis 35 m hoher Baum mit regelmäßig kegelförmiger Krone. Stamm mit rötlicher Borke und

markanten Kehlungen. Nadeln gegenständig, hellgrün und weich, färben sich im Herbst kupfern und fallen ab. Zapfen lang gestielt. Der erst 1941 in China entdeckte Baum wurde kurz zuvor in tertiärzeitlichen Ablagerungen gefunden und als neue Art beschrieben. Saatgut gelangte 1947 nach Mitteleuropa. Bindeglied zwischen Sumpfzypressen und Mammutbäumen.

Urweltmammutbaum oder Chinesisches Rotholz *(Metasequoia glyptostroboides)*

E 17 Papier-Birke *(Betula papyrifera MARSH.)*, *Betulaceae*, Nordamerika. Weiße, papieren abblätternde Borke mit auffälligen dunklen Lentizellen. Blätter bis 10 cm lang, zugespitzt und grob doppelt gesägt. Die weiße Rinde rollt sich in dünnen Schichten ab. Im Herkunftsgebiet Nordamerika auch »Kanubirke« genannt. Die Indianer fertigten aus ihr leichte, aber stabile Kanus.

E 18 Sand-Birke oder Warzen-Birke *(Betula pendula ROTH oder B. verrucosa EHRH.)*, *Betulaceae*, Europa, Nordasien, Nordafrika. In unseren Breiten *die* Birke. Glatte, grauweiße Rinde.

Urweltmammutbaum oder Chinesisches Rotholz, Borke *(Metasequoia glyptostroboides)*

E 19 Schwarz-Birke *(Betula nigra L.)*, *Betulaceae*, mittleres und östliches Nordamerika. Dunkle, rotbraune bis gelbbraune, kraus gerollte Borke rollt sich in vielen dünnen, schuppigen Schichten auf.

E 20 Zöschener Ahorn *(Acer x zoeschense PAX)*, *Aceraceae*. Blätter deutlich fünflappig. Die drei größeren Blattlappen meist schmal zugespitzt und zu ihrer Basis hin verschmälert, jederseits mit ein bis zwei Sekundärlappen.

Papier-Birke *(Betula papyrifera)*

E 21 Schlitzblättrige Sommer-Linde *(Tilia platyphyllos SCOP.)*, »*Laciniata*«, *Tiliaceae*. Bei »Laciniata« sind die Blätter unregelmäßig tief gelappt, oft bis zur Mittelrippe eingeschnitten.

E 22 Hänge-Dotter-Weide *(Salix alba L.)*, »*Tristis*« *(= var. vitellina pendula REHDER)*, *Salicaceae*, Ostasien. Sommergrüner, ausladendbreitkroniger, bis 15 m hoher Baum. Breitrippige Borke. Blätter lanzettlich, fein gesägt, unterseits seidenhaarig (silberweiß). Pflanzen

Schwarz-Birke *(Betula nigra)*

zweihäusig, männliche und weibliche Blüten in Kätzchen. S. alba ist die häufigste und stattlichste der einheimischen Weiden. Wichtiger Bestandteil und Charakterbaum der Weichholzaue. War als Kopfweide häufig zu finden, bei der etwa alle 2 bis 3 Jahre der Stamm zur Rutengewinnung (Flechtmaterial) geköpft wurde. Bei der Varietät »Tristis« sind die jungen Zweige gelb, dünn und senkrecht herabhängend.

E 23 Zucker-Birke *(Betula lenta L.)*, *Betulaceae*, östliches Nordamerika. Borke dunkelrotbraun bis schwärzlich, stark rissig, aber nicht abrollend (Schuppenborke). Herbstfärbung goldgelb. Junge Zweige purpurbraun, kahl, beim Ankratzen der Rinde aromatisch duftend, süßer Geschmack (Name!).

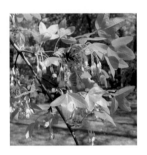

Felsen-Ahorn oder
Französischer Ahorn
(Acer monspessulanum)

E 24 Felsen-Ahorn oder Französischer Ahorn *(Acer monspessulanum L.)*, *Aceraceae*, Südeuropa, Nordafrika. Blatt dem des Feldahorns *(A. campestre)* ähnlich, jedoch kleiner, dreilappig, etwas ledrig und oberseits glänzend grün. Fruchtflügel parallel zueinander. »Monspessulanum« ist der alte lateinische Name für Montpellier, wo die Pflanze zum ersten Mal gefunden und beschrieben worden ist.

E 25 Silber-Linde *(Tilia tomentosa MOENCH)*, *Tiliaceae*, Südosteuropa bis nördlicher Balkan. Bis 30 m hoher Baum. Blätter unterseits silbern weißfilzig. Wegen relativer Unempfindlichkeit beliebter Park- und Straßenbaum. Im Herbst intensiv goldgelbe Blätter.

Weichhaariger Weißdorn
(Crataegus mollis)

E 26 Süß-Kirsche oder Vogel-Kirsche *(Prunus avium (L.) L.)*, *Rosaceae*, Europa, Südostrussland, Nordafrika (Gebirge). Stammpflanze aller Süßkirschensorten.

E 27 Tatarischer Hartriegel *(Cornus alba L.)*, *Cornaceae*, China, Sibirien. Bis 3 m hoher Busch mit ungewöhnlich blut- oder korallenroten Ästen und Zweigen. Früchte weiß oder bläulich.

E 28 Weichhaariger Weißdorn *(Crataegus mollis (TORR. & GRAY) SCHEELE)*, *Rosaceae*, mitt-

leres Nordamerika. Bis zu 10 m breiter Baum mit etwa 10 cm langen Blättern, die flach gelappt und flaumig behaart sind. Im Frühsommer Dolden von 2,5 cm großen, weißen Blüten. Tiefrote, etwa gleich große Früchte.

E 29 Gewöhnlicher Blasenstrauch *(Colutea arborescens L.)*, *Fabaceae*, Südeuropa, Kleinasien, Transkaukasien. Schnellwachsender, laubabwerfender, bis 3,5 m hoher Strauch. Blätter wechselständig, unpaarig gefiedert. Blüten gelb, bis 2 cm lang, in 6- bis 8-blütigen Trauben. Früchte mit blasenähnlichen Samenhülsen (Name!). Blüte und Frucht giftig.

Gewöhnlicher Blasenstrauch
(Colutea arborescens)

E 30 Bogen-Flieder *(Syringa reflexa SCHNEID.)*, *Oleaceae*, Zentralchina. Zahlreiche 20 cm lange, überhängende (Name!), außen leuchtendrosa und innen weißliche Blütenrispen. Knospen karminrot.

E 31 Parrotie oder Eisenholz *(Parrotia persica (DC.) C.A. MEYER)*, *Hamamelidaceae*, Iran, Kaukasus. Kleiner, laubabwerfender Baum. Einziger Vertreter seiner Gattung. Viele Pflanzenteile mit sternförmigen Haaren bedeckt. Rinde blättert ab, besonders im Winter, ähnlich wie bei der Platane. Wechselständige Blätter, gebuchtet und gezähnt. Bereits im Frühjahr, lange vor Laubausbruch, kleine zweigeschlechtliche Blüten in dichten Blütenbüscheln mit roten Staubgefäßen. Gelappter Kelch, Kronblätter fehlen. Früchte aus 3 bis 5 nussartigen Kapseln. Herbstfärbung leuchtend gelb, orange oder orangerot.

Parrotie oder Eisenholz
(Parrotia persica)

E 32 Echte Mispel *(Mespilus germanica L.)*, *Rosaceae*, Südosteuropa, nördliches Kleinasien, Nordiran bis Kaukasus. Bis 3 m hoher Strauch oder kleiner Baum mit graubrauner Schuppenborke und dornig bewehrt. Blätter länglich, kurz zugespitzt, bis 12 cm lang, unterseits feinfilzig. Einzelne weiße, endständige Blüten. 3 bis 4 cm breite Frucht mit 5 langen Kelchzipfeln gesäumt, erst nach Frosteinwirkung genießbar.

Echte Mispel
(Mespilus germanica)

E 33 Japanische Scheinquitte *(Chaenomeles japonica (THUNB.) LINDL. ex SPACH)*, *Rosa-*

Japanische Scheinquitte
(Chaenomeles japonica)

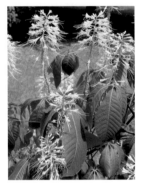

Strauch-Rosskastanie
(Aesculus parviflora)

ceae, Japan. Langsam wachsende und höchstens 1 m hohe Art mit dornigen Zweigen. Aus orangeroten Blüten entwickeln sich kleine, runde, gelbe, angenehm duftende Früchte.

E 34 Manna-Esche oder Blumen-Esche *(Fraxinus ornus L.)*, *Oleaceae*, Südeuropa, Kleinasien. 10 bis 15 m hoher Baum. Blätter mit 5 bis 9 ovalen Fiederblättchen. Im Frühjahr Rispen mit weißen Blüten überall in der Krone. Kleine, schmale Früchte.

E 35 Strauch-Rosskastanie *(Aesculus parviflora WALT.)*, *Hippocastanaceae*, östliches Nordamerika. Strauchige Pflanze, die sich durch unterirdische Ausläufer ausbreitet. Alte Pflanzen können bis 10 m breit werden. Blütenstand bis 30 cm lang, zylindrisch, mit über 100 Blüten. Blüten abends etwas duftend (durch Nachtschmetterlinge bestäubt!). Kronblätter weiß. Frucht bis 3 cm lang und glatt.

E 36 Gewöhnlicher Buchsbaum *(Buxus sempervirens L.)*, *Buxaceae*, Europa, Kaukasus, Nordafrika. Buchsbaumgewächse sind Sträucher oder Stauden, seltener Bäume, mit dichter Wuchsform. Etwa 60 Arten. Beliebt für Hecken und in kunstvoll zugeschnittenen Ziergärten. Blätter meist immergrün, meist gegenständig, ledrig und ganzrandig, 1,2 bis 2,5 cm lang, an der Spitze eingekerbt. Blüten meist eingeschlechtlich, Kronblätter fehlen, in Büscheln (endständige weibliche Blüte umgeben von mehreren männlichen Blüten). Buchsbaum bildet als Frucht eine 3-klappige Kapsel aus. Beigegelbes, hartes Holz, wurde früher für feine Druckstöcke verwendet und ist auch in der Bildhauerei gefragt. B. sempervirens hat leicht vierkantige, anfangs etwas behaarte Zweige.

E 37 Echter Roseneibisch *(Hibiscus syriacus L.)*, *Malvaceae*, Asien. Malvengewächse stellen eine der größten Familien mit 111 Gattungen und 1800 Arten dar. Zur Gattung Hibiscus zählen etwa 300 überwiegend tropische und subtropische Arten. Überwiegend immergrüne Sträucher und kleine Bäume. Blüten erscheinen meist einzeln in den Blattachseln junger

Triebe, Kelchblätter verwachsen mit 5 Zähnen, 5 Kronblätter frei. Frucht eine sich 5-klappig öffnende Kapsel. H. syriacus kommt in zahlreichen gärtnerischen Kulturformen vor mit weißen, rosa, purpurnen, violetten, blauen, gefleckten, auch gefüllten Blüten.

E 38 Goldregen *(Laburnum x watereri (KIRCHN.) DIPP.)*, *Fabaceae*. Aus einer Kreuzung von *L. anagyroides* (Gemeiner Goldregen) und *L. alpinum* (Alpen-Goldregen) entstandener Hybride. Die Kreuzung hat die langen Trauben von L. alpinum und die auffallenden Blüten von L. anagyroides. Meist angepflanzter Goldregen. Sommergrüner Baum mit dreiteilig gefiederten Blättern. Dichte, sattgelbe Blüten in langen, schlaff hängenden Trauben. Hülsen abgeflacht. Alle Pflanzenteile stark giftig, besonders der Samen. L. anagyroides wird seit dem 16. Jh. als Zierstrauch angepflanzt. Aus seinem Holz fertigte man früher Armbrustbögen.

E 39 Gewöhnliche Hopfenbuche *(Ostrya carpinifolia SCOP.)*, *Betulaceae*, Südeuropa, Kleinasien. Bis 20 m hoher Baum mit kegelförmiger Krone und dunkler Schuppenborke. Doppelt gezähnte, elliptische Blätter, verfärben sich vor dem Abfallen gelb. Einhäusige Pflanze. Männliche Blütenstände bis 12 cm, weibliche bis 5 cm lang. Früchte von 15 mm langer, blasenartiger Hülle umgeben. Windblütig, Früchte werden durch Tiere verbreitet.

E 40 Lamberts-Hasel oder Große Hasel *(Corylus maxima MILL.)*, *Betulaceae*, Südeuropa. Wächst baumartig, an den jungen Zweigen mit klebrigen Härchen. Männliche Blüten in schlanken, hängenden Kätzchen. Weibliche Blüten mit unscheinbaren, kleinen, grünen Büscheln, an denen die Nüsse entstehen. Fruchthülle behaart und doppelt so lang wie die Nuss.

E 41 Blut-Lamberts-Hasel *(Corylus maxima MILL.)*, *»Purpurea«*, *Betulaceae*. Als Zierpflanze beliebte Sorte mit schwarz-purpurn glänzenden Blättern.

Echter Roseneibisch
(Hibiscus syriacus »Coelestris«)

Gewöhnliche Hopfenbuche
(Ostrya carpinifolia)

Hänge-Buche
(Fagus sylvatica »Pendula«)

Blut-Buche
(Fagus sylvatica »Purpurea«)

E 42 Farnblättrige Buche *(Fagus sylvatica L.)*, *»Asplenifolia«*, *Fagaceae*. »Asplenifolia« hat schmale, tief eingeschnittene Blätter.

E 43 Hänge-Buche *(Fagus sylvatica L.)*, *»Pendula«* (Hänge- oder Trauer-Buche), *Fagaceae*. »Pendula« ist die Hängeform der Rotbuche, bei der die Äste eine pilzförmige Krone bilden.

E 44 Blut-Buche *(Fagus sylvatica L.)*, *»Purpurea«*, *Fagaceae*. Form mit rundlicher Krone und purpurgrünen Blättern, die sich später kupferfarben verfärben.

E 45 Schneeball-Ahorn *(Acer opalus MILL.)*, *Aceraceae*, Südost-Europa. Blätter denen des gewöhnlichen Schneeballs *(Viburnum opalus)* ähnlich (Name!). Handförmig gelappte Blätter, bis 10 cm lang und breit, mit 3 bis 5 stumpf gezähnten Lappen, oberseits glänzend grün. Gelbe Herbstfärbung. Fruchtflügel spitz bis rechtwinklig zueinander.

E 46 Buntblättriger Buchsbaum *(Buxus sempervirens L.)*, *»Argenteovariegata«*, *Buxaceae*. Diese Sorte besitzt weißrandige Blätter (Name!).

E 47 Gewöhnlicher Buchsbaum *(Buxus sempervirens L.)*, *Buxaceae*. Viele Gartenformen, z. B. »Aureomarginata«, mit gelbrandigen Blättern; »Suffruticosa«, eine niedrig bleibende Zwergbuchsform; »Myrtifolia«, mit schmalen, länglichen Blättern und niedrigem Wuchs (bis 1,2 m hoch).

E 48 Kleinblättriger Buchsbaum *(Buxus microphylla SIEB. et ZUCC.)*, *Buxaceae*, Japan. Junge Zweige kahl und scharf, vierkantig. Blätter verkehrt eiförmig bis lanzettlich eiförmig, 0,8 bis 2,5 cm lang, an der Spitze abgerundet oder etwas eingekerbt. Viele Gartenformen.

Sektor F: Arboretum

F 1 Baum-Hasel *(Corylus colurna L.)*, *Betulaceae*, Osteuropa, Kleinasien. Blätter breit-eiförmig, doppelt gesägt. Blüten eingeschlechtlich,

Pflanzen einhäusig. Männliche Kätzchen bis 12 cm lang. Weibliche Blüten in den Knospen geborgen. Frucht in Büscheln. Nuss bis 1,5 cm lang, dickschalig, essbar, von drüsiger Hülle aus tief zerteilten Zipfeln umgeben. Guter Straßenbaum.

F 2 Echter Gewürzstrauch *(Calycanthus floridus L.)*, *Calycanthaceae*, östliches Nordamerika. 2 bis 3 m hoher Strauch mit breiten, glänzenden, blassgrünen, unterseits flaumigen Blättern. Im Frühsommer 5 cm breite, stark duftende, bräunlich-rote Blüten.

Nelkenpfeffer
(Calycanthus fertilis)

F 3 Nelkenpfeffer *(Calycanthus fertilis WALT.)*, *Calycanthaceae*, östliches Nordamerika. Blätter unterseits bläulich, kahl oder spärlich behaart. Blüten 3,5 bis 5 cm breit, grünlich purpurn bis rotbraun, schwach duftend.

F 4 Europäischer Pfeifenstrauch *(Philadelphus coronarius L.)*, *Hydrangeaceae*, Europa. Beliebtes Ziergehölz. Ovale, hellgrüne Blätter deutlich gezähnt und unterseits leicht behaart. Sehr stark duftende, 3 cm große, weiße Blüten. Da die aromatischen, weißen Blüten stark an den Jasmin erinnern, wird der Strauch im Volksmund auch als »Falscher Jasmin« bezeichnet.

Europäischer Pfeifenstrauch
(Philadelphus coronarius)

F 5 Chinesischer Flieder *(Syringa x chinensis WILLD.)*, *»Saugeana«*, *Oleaceae*. Kreuzung aus dem Gemeinen Flieder *(S. vulgaris)* und dem Persischen Flieder *(S. persica)*. Blütenrispen von »Saugeana« lilarot.

F 6 Gewöhnlicher Flieder *(Syringa vulgaris L.s)*, *Oleaceae*, Südosteuropa (ursprüngliche Form). Die meisten verbreiteten Gartensorten gehören zu dieser Art. Erreicht 6 m Höhe und hat ovale oder herzförmige Blätter bis zu 10 cm Länge. Weiße oder lila Blüten stark duftend und dichte, pyramidenförmige Rispen bildend. Die meisten Fliedersorten wurden im späten 19. und frühen 20. Jh. in Frankreich gezüchtet.

F 7 Amerikanische Hainbuche *(Carpinus caroliniana WALT.)*, *Betulaceae*, östliches Nordamerika. Im Unterschied zur Gemeinen Hainbuche *(C. betulus)* gröber gesägtes Blatt sowie

Schwarzer Maulbeerbaum
(Morus nigra)

Osage-Dorn
(Maclura pomifera)

gesägte Hüllblätter der Früchte. Im Herbst Blätter tieforange oder rot.

F 8 Gewöhnliche Birne oder Holz-Birne *(Pyrus communis L.)*, *Rosaceae*, Europa, Westasien. Stammpflanze vieler Zuchtformen. Blüten weiß, in 3- bis 9-blütigen Doldentrauben. Meist grobkörnige, bis 3,5 cm lange, fade schmeckende Früchte. Die Körnung kommt von für Wildformen typischen verholzten Zellen (Steinzellennester), die bei Kulturbirnen weitgehend herausgezüchtet sind.

F 9 Schwarzer Maulbeerbaum *(Morus nigra L.)*, *Moraceae*, Vorderasien. Fruchtstände dunkelviolett bis schwarz, wohlschmeckend. Blätter gekerbt bis gelappt, oberseits rau. In Europa seit Mitte des 16. Jh. kultiviert und im milden Weinbauklima gern angepflanzt. Im Mittelalter oft in Klostergärten gezogen zur Weinherstellung aus den Fruchtständen (»vinum moratum«). Schön gemasertes Holz, für Drechsler- und Intarsienarbeiten geeignet.

F 10 Osage-Dorn *(Maclura pomifera (RAF.) SCHNEID.)*, *Moraceae*, östliches Nordamerika. Bis 15 m hoher und 12 m breiter Baum. Dunkelbraune, rissige Rinde. Dornige Äste bilden eine offene, unregelmäßige Krone mit ovalen, dunkelgrünen, maulbeerähnlichen Blättern. Aus gelben Blüten entstehen runzlige, gelblichgrüne Früchte (»Osage-Orangen«) mit einem Durchmesser von rund 10 cm.

F 11 Trauben-Eiche oder Stein-Eiche *(Quercus petraea (MATT.) LIEBL.)*, *Fagaceae*, Europa, Kleinasien. Eichen stellen eine umfangreiche Gattung innerhalb der Familie der Fagaceae (Buchengewächse) dar. Über 30 m hoch werdender Baum. Eng mit *Q. robur* (Stieleiche), *die* typische Art bei uns, verwandt. Glänzendgrüne, lang gestielte, leicht ledrige Blätter mit 5 bis 8 abgerundeten Blattlappen. Früchte fast ungestielt, vom Fruchtbecher zu 1/4 umhüllt. Gefurchte, gräuliche Rinde. Wichtiger Nutzholzlieferant. Kann 500 bis 800 Jahre alt werden.

F 12 Nikko-Tanne *(Abies homolepis SIEB. et ZUCC.)*, *Pinaceae*, Japan. Mehr als 30 m hoher

Baum mit dicht stehenden, schräg aufwärts gerichteten, ziemlich steifen Nadeln mit blau-weißen Streifen auf der Unterseite und stumpfen Spitzen. Unreife Zapfen purpurn getönt.

F 13 Borstige Robinie *(Robinia hispida L.)*, *Fabaceae*, südöstliches Nordamerika. Bis 2 m hoher Strauch mit wechselständig gefiederten Blättern und einem endständigen Blättchen. Triebe und Blütenstiele drüsig-borstig (Name!). Auf rosarote Schmetterlingsblüten folgen borstige, bis 10 cm lange Samenhülsen. In Kultur meist auf *R. pseudoacacia* veredelt. Der Name Robinia leitet sich von dem französischen Gärtner Jean Robin (1550–1629) ab, der unter Heinrich IV. und Ludwig XIII. tätig war.

Nikko-Tanne
(Abies homolepis)

F 14 Silber-Ahorn *(Acer saccharinum L.)*, *Aceraceae*, östliches Nordamerika. Blätter tief 5-lappig, unterseits silbergrau bis weiß (Name!). Fruchtflügel stumpfwinklig zueinander. Herbstfärbung meist gelb. Kleine und unscheinbare Blüten erscheinen vor den Blättern. Raschwüchsiger Baum.

F 15 Erbsenfrüchtige Scheinzypresse *(Chamaecyparis pisifera (SIEB. et ZUCC.) ENDL.)*, »*Filifera*«, *Cupressaceae*, Japan (die Art). Immergrüner, bis 50 m hoher Baum. Schuppenblätter etwa 2 mm lang mit eingekrümmter Spitze, oberseits matt dunkelgrün, unterseits graugrün, duften beim Zerreiben. Kugelige, erbsengroße (Name!) Zapfen, zunächst grün, zur Reife braun. Rotbraune Rinde löst sich in Streifen ab. Bei »*Filifera*« sind die Triebe dünn, fadenförmig, hängend.

F 16 Berg-Ulme *(Ulmus glabra HUDS.)*, »*Pendula*«, *Ulmaceae*. Blätter 4 bis 12 cm lang, elliptisch bis verkehrt-eiförmig, plötzlich zugespitzt oder 3-spitzig mit nach vorne gerichteten Lappen. Basis der Blattspreite stark asymmetrisch, doppelt gesägt. 14 bis 20 Nervenpaare. Früchte breit elliptisch, bis 2,5 cm lang. »*Pendula*« ist die Hängeform der Feld-Ulme.

F 17 Eschen-Ahorn *(Acer negundo L.)*, *Aceraceae*, Nordamerika. Blätter und Fruchtstände erinnern an die Esche (Name!). Blätter mit 5

Eschen-Ahorn
(Acer negundo)

oder 3 grob gesägten Fiedern. Hängende Blüten erscheinen vor den Blättern. Früchte geflügelt, in hängenden Ständen. Schnellwüchsiges Pioniergehölz, vor allem an feuchten Standorten. 1688 nach Europa eingeführt, häufig als Parkbaum angepflanzt. Oft auch panaschierte Gartenform mit grün-weiß marmorierten Blättern.

F 18 Tatarischer Steppen-Ahorn *(Acer tataricum L.)*, *Aceraceae*, Europa, Asien. Normale, meist ungelappte Blätter oder mit 1 bis 2 undeutlichen Seitenlappen. Herbstfärbung gelb bis orangerot. Fruchtflügel in spitzem Winkel zueinander. Vier geografische Unterarten.

F 19 Rot-Eiche *(Quercus rubra L.)*, *Fagaceae*, östliches Nordamerika. Bis 25 m hoher Baum. 10 bis 22 cm lange Blätter mit 3 bis 5 breiten, unregelmäßig gezähnten Lappen, die sich im Herbst leuchtend scharlachrot färben (Name!). Besonders als Stadtbaum geeignet. Früchte zu 1/3 bis 1/2 vom Becher umgeben.

F 20 Honoki-Magnolie *(Magnolia hypoleuca SIEB. et ZUCC. = M. obovata THUNB.)*, *Magnoliaceae*, Japan, Kurilen. Im Namen der Gattung ist verewigt der Botaniker und Mediziner Pierre Magnol (1638–1715), einer der ersten Direktoren des Botanischen Gartens von Montpellier in Südfrankreich. Etwa 125 Arten sind bekannt, vorwiegend sommer- oder immergrüne Bäume und Sträucher. Magnolien haben große, einfache, wechselständige Blätter. Nur eine Schuppe umschließt die Blütenknospen. Große Blüten sitzen einzeln und endständig an den Trieben. Die ganze Blüte besteht meist aus 6 (bis 15) Kronblättern, die 3 Kelchblätter sind oft kronblätterartig. Da sich Kelch- oder Kronblätter (Sepalen oder Petalen) oft nicht eindeutig unterscheiden lassen, nennt man sie Hüllblätter (Tepale). Frucht ist ein- bis zweisamig und öffnet sich zur Reife an der Rückenseite. Samen ist ganz von einem *Arillus* (Samenmantel) umhüllt. M. hypoleuca ist eine Baum-Magnolie mit bis 40 cm langen, spatelförmigen Blättern. Tassenförmige, cremefarbige Blüten mit karminroten Staubfäden, süßlich duftend.

F 21 Loebners Magnolie *(Magnolia x loebneri KACHE), Magnoliaceae.* Baumhohe, frostharte Kreuzung zwischen *M. kobus* und einer rosafarbigen Sorte der Art *M. stellata.* »Leonard Messel« trägt vielblättrige, zartlila bis rosafarbene Blüten.

Tulpen-Magnolie
(Magnolia x soulangiana)

F 22 Tulpen-Magnolie *(Magnolia x soulangiana SOUL.-BOD.), Magnoliaceae,* Europa (Züchtung). Baumhohe, frostharte Kreuzung aus *M. denudata* und *M. liliiflora* erstmals um 1820 in Europa gezüchtet und heute durch viele Sorten vertreten. Blüten außen mehr oder weniger rosa bis purpurn überlaufen, innen weiß.

F 23 Kobushi-Magnolie *(Magnolia kobus DC.), Magnoliaceae,* Japan. Bis 10 m hohe Baummagnolie. Aromatische Blätter bis 20 cm lang. Lange, schmale, weiße Kronblätter, am Grund manchmal rosa gesprenkelt. Früher als Pfropfunterlage verwendet, bildet jedoch Seitentriebe.

F 24 Yulan-Magnolie *(Magnolia denudata DESR.), Magnoliaceae,* China. Bis 10 m hohe, frostharte Baummagnolie. Unzählige wohlriechende, reinweiße Blüten. In Zentralchina jahrhundertelang als Symbol der Reinheit betrachtet.

F 25 Schirm-Magnolie *(Magnolia tripetala L.), Magnoliaceae,* östliches Nordamerika. Bis 12 m hoher, sich verzweigender Baum. Blüten bis 25 cm groß, weiß und stark duftend.

F 26 Immergrüne Magnolie *(Magnolia grandiflora L.), Magnoliaceae,* südöstliches Nordamerika. Eine der wenigen immergrünen Magnolien, die kultiviert werden, baumhoch. Bis 25 cm große, rahmweiße Blüten.

F 27 Gurken-Magnolie *(Magnolia acuminata (L.) L.), Magnoliaceae,* östliches Nordamerika. Eine der prächtigsten, sommergrünen und frostharten Magnolien, 27 m hoch werdend. Tassenförmige, leicht duftende, grünlichgelbe Einzelblüten. Die anfangs grüne, gurkenähnliche Frucht (Name!) ist im reifen Zustand rot.

Purpur-Magnolie
(Magnolia liliiflora »Nigra«)

Amerikanische Pfeifenwinde
(Aristolochia macrophylla)

F 28 Purpur-Magnolie *(Magnolia liliiflora DESR.)*, *Magnoliaceae*, China. Bis 3 m hoher frostharter Strauch mit wohlriechenden, schmalen, leicht ins Violette gehenden, rosa Blüten, die innen weißlich sind. Blüten der Sorte »Nigra« sind dunkelrot bis violett, blasslila im Inneren.

F 29 Siebolds Magnolie *(Magnolia sieboldii K. KOCH.)*, *Magnoliaceae*, Japan, Korea. Kleiner Baum bzw. großer Strauch. Hängende, weiße, duftende Blüten. Frostempfindliche Pflanze.

F 30 Gelbe Rosskastanie *(Aesculus flava ART.)*, *Hippocastanaceae*, östliches Nordamerika. Hoher und schmalkroniger Baum. Kelch und Blütenstiele drüsig, Kronblätter sattgelb, ohne Rot, bis 3 cm lang, ungleich groß und am Rande zottig behaart. Frucht rundlich bis länglich, bis 7 cm lang. Herbstfärbung orange.

F 31 Scharfzähnige Kiwipflanze oder Scharfzähniger Strahlengriffel *(Actinidia arguta (SIEB. et ZUCC.) PLANCH. ex Miq.)*, *Actinidiaceae*, China, Japan, Südsibirien. Laubabwerfende, winterhärteste, bis 15 m hohe Art mit breiten, glänzenden Blättern von etwa 10 cm Länge. Diese sind fein gezähnt, und die Zähne sind mit Borsten besetzt. 2-häusig, männliche Blüten in Büscheln, weibliche Blüten einzeln. 2,5 cm lange, gelblich-grüne, essbare Früchte.

F 32 Amerikanische Pfeifenwinde *(Aristolochia macrophylla LAM.)*, *Aristolochiaceae*, östliches Nordamerika. Frostharte, sommergrüne, bis 10 m hohe Kletterpflanze. Zweige kahl. Große, 10 bis 30 cm lange, dunkelgrüne, herzförmige Blätter. Pfeifenförmige Blüten mit stark gebogener Röhre. Durch starken Duft werden Insekten angezogen (Bestäubung).

F 33 Waldrebe *(Clematis spec.)*, *Ranunculaceae*. Die Gattung Clematis stellt zumeist verholzte Klettersträucher dar. Rund 295 Arten, die zumeist in allen gemäßigten Zonen der Nordhemisphäre verbreitet sind. Beliebte Gartenpflanzen mit großen Blüten kommen häufig aus Japan und China. Meist 4 (bis 8) kronblattartige Hüllblätter. *C. x jackmanii T. MOORE* ist

1862 als erste großblütige und beliebte Kreuzung aus *C. lanuginosa LINDL.* (Wollige Waldrebe) und *C. viticella L.* (Italienische Waldrebe) entstanden. Winterhart und 3 m hoch kletternd, mit großen, purpurfarbenen Blüten. Aus den Arten *C. lanuginosa, C. viticella, C. florida THUNB.* (Reichblütige W.), *C. patens C. MORRENS et DECNE* (Offenblütige W.) und einigen weiteren Arten ist eine große Anzahl von Hybriden gewonnen worden mit mannigfachen Blütenformen und Farbtönen.

F 34 Berg-Waldrebe *(Clematis montana BUCHH.-HAM. ex DC.)*, *Ranunculaceae*, Himalaja, China: Yunnan. 10 m hoch werdende robuste Art. Im Spätfrühjahr mit süßlich riechenden, weißen bis hellrosa Blüten. Schnellwachsend und winterhart. Die Sorten »Tetrarose« und »Rubens« haben alle pinkfarbene Blüten.

F 35 Mongolische Waldrebe *(Clematis tangutica (MAXIM.) KORSH.)*, *Ranunculaceae*, Mongolei, Nordwest-China. Im Sommer und frühen Herbst mit nickenden, laternenförmigen Blüten mit gelben, dickfleischigen Blütenblättern. Später seidige Samenköpfe.

F 36 Alpen-Waldrebe *(Clematis alpina (L.) MILL.)*, *Ranunculaceae*, Europa, Alpen, Apenninen, Karpaten. Sehr früh blühende, winterharte Art mit nickenden, violettblauen Blüten. Fruchtstände silbrig behaart. Hier Sorte von *C. alpina* »White moth«.

F 37 Formosa-Amberbaum *(Liquidambar formosana HANCE)*, *Hamamelidaceae*, Taiwan, Südchina. Breit-kegelförmiger, frostempfindlicher, bis 12 m hoher Baum. Große, dreilappige, gezähnte Blätter. Im Herbst rote, goldene oder lila Färbung. Holz wird zur Herstellung von Teekisten verwendet.

F 38 Orientalischer Amberbaum *(Liquidambar orientalis MILL.)*, *Hamamelidaceae*, Kleinasien. Breit-kegelförmiger, bis etwa 6 m hoher Baum. 5-lappige, kahle Blätter, die nochmals gezähnt sind. Blätter erinnern an ein typisches Ahornblatt, im Herbst orange bis rötliche Färbung. Kleine, braune, rundliche Früchte. Aus der

Echter Zucker-Ahorn
(Acer saccharum)

Borke wird dickflüssiger, orangebrauner Styrax gewonnen, ein harziger, duftender Balsam (Seifenduft, schleimlösendes Mittel).

F 39 Amerikanischer Amberbaum *(Liquidambar styraciflua L.)*, *Hamamelidaceae*, östliches Nordamerika, Mexiko, Guatemala. Bis 25 m hoher Baum. Junge Äste oft mit typischen Korkrippen. 5- bis 7-lappige, fein gesägte Blätter. Bunte Herbstfärbung. Holz wird zur Möbelherstellung verwendet.

F 40 Echter Fächer-Ahorn *(Acer palmatum THUNB.)*, *Aceraceae*, Japan, Korea. 5 bis 7 Blattlappen, lang schwanzartig zugespitzt, meist bis über die Blattmitte eingeschnitten, in seit Jahrhunderten bekannten Kultursorten bis fast zur Basis. Buntes, meist rotes Laub. Langsam wachsende Art typisch in japanischen Gärten.

Echter Zucker-Ahorn, Herbstlaub *(Acer saccharum)*

F 41 Echter Zucker-Ahorn *(Acer saccharum MARSH.)*, *Aceraceae*, östliches Nordamerika. Blätter 8 bis 15 cm breit, 5 meist schmal zugespitzte Lappen, Buchten abgerundet, unterseits weißlich grau und kahl, ziemlich dünn. Fruchtflügel spitzwinklig bis rechtwinklig zueinander. Herbstfärbung leuchtend orangerot. Blatt des Zuckerahorns ziert die kanadische Flagge. Kommerzielle Nutzung wegen seines Saftes (Ahornsirup) und des dauerhaften Nutzholzes.

F 42 Jungfern-Ahorn *(Acer cissifolium (SIEB. et ZUCC.) KOCH.)*, *Aceraceae*, Japan. Im Unterschied zu dem meisten anderen Ahornen mit gefiedertem Blatt: 10 cm lang, 3 gestielte, scharf grob gesägte Fiederblättchen. Herbstfärbung gelb, seltener rot. Fruchtflügel spitzwinklig zueinander. In Japan häufig in Flussnähe.

Jungfern-Ahorn
(Acer cissifolium)

F 43 Rot-Ahorn *(Acer rubrum L.)*, *Aceraceae*, östliches Nordamerika. 3- bis 5-lappige Blätter, oft länger (6 bis 10 cm Länge) als breit, Mittellappen zugespitzt. Fruchtflügel spitzwinklig zueinander. Leuchtend rote Herbstfärbung und rote (junge) Zweige (Name!). Trägt in Nordamerika zur Farbenpracht des »Indian Summer« bei.

Literatur (Auswahl)

Bärtels, Andreas: Enzyklopädie der Gartengehölze, Stuttgart 2001.

Bazin, Germain: DuMont's Geschichte der Gartenbaukunst. Köln 1990.

Büche, Meinrad: Schloßgarten Schwetzingen. Hg. von den Staatlichen Schlössern und Gärten Baden-Württemberg in Zusammenarbeit mit dem Staatsanzeiger-Verlag. Heidelberg (o. J.).

Fitschen, Jost: Gehölzflora. Wiebelsheim 2002.

Fürstliche Gartenlust. Historische Schlossgärten in Baden-Württemberg. Hg. vom Staatsanzeiger-Verlag in Zusammenarbeit mit den Staatlichen Schlössern und Gärten Baden-Württemberg. Stuttgart 2002.

Maier-Solgk, Frank und Greuter, Andreas: Landschaftsgärten in Deutschland, Frechen 2000.

Reisinger, Claus: Der Schlossgarten zu Schwetzingen. Worms 1987.

Sckell, Friedrich Ludwig von: Beiträge zur bildenden Gartenkunst für angehende Gartenkünstler und Gartenliebhaber. München 1825, Faksimile Worms 1982.

Wertz, Hubert Wolfgang: Die Schwetzinger Orangerien. Regensburg 1999.

Wertz, Hubert Wolfgang: »Schönheits=Linien« in den Boden gezeichnet. Der Gartenkünstler Friedrich Ludwig von Sckell (1750–1823). In: Schlösser Baden-Württemberg, 3/2000, S. 8–12.

Wertz, Hubert Wolfgang: Ginkgo biloba: »Die größte Merkwürdigkeit …«. In: Schlösser Baden-Württemberg, 1/2001, S. 14–17.

Wimmer, Clemens Alexander: Geschichte der Gartentheorie. Darmstadt 1989.

Zeyher, Johann Michael: Verzeichniss sämmtlicher Bäume und Sträucher, in den Großherzoglich-Badischen Gärten zu Carlsruhe, Schwezingen und Mannheim. Mannheim 1806.

Zeyher, Johann Michael: Verzeichnis der Gewaechse in dem Grossherzoglichen Garten zu Schwetzingen. Mannheim 1819.

Zeyher, Johann Michael und Roemer, Georg Christian: Beschreibung der Gartenanlagen zu Schwetzingen. Mannheim 1809 (Erstausgabe, mit »Verzeichnis sämmtlicher Bäume, Glas- und Treibhauspflanzen des Schwezinger Gartens«). Faksimile Freiburg 1983.

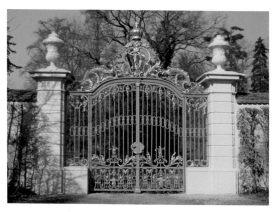

Rokoko-Tor im Süden des Arboretums (nach einem Entwurf von Franz Wilhelm Rabaliatti)

Glossar

Aha = Haha Unterbrechung einer Gartenumfriedung, die den Blick in die umgebende Landschaft freigibt (»Aha« = Ausruf von überraschten Gartenbesuchern).

Allée en terrasse Erhöht liegende Allee um die Boskettzone.

Arboretum Ort, an dem Baum- und Straucharten aus wissenschaftlichen Gründen oder aus Sammelleidenschaft zusammengetragen sind.

Berceau Tonnenförmiger Laubengang aus Holzlatten oder Draht, bepflanzt mit Hecken, Bäumen, Sträuchern oder Kletterpflanzen.

Bouillon d'eau Wasserbassin mit kleiner Fontäne.

Boulingrin Auch bowling green (engl.); ursprünglich Rasenplatz für das Boule-Spiel; vertieft gelegene Rasenfläche; die Rasenstücke können auch in Muster ausgelegt oder sogar mit Broderien aufgelockert sein.

Boskett Heckenbereich im Anschluss an die Parterres.

Bosquet à l'angloise Kleines, besonders reich ausgestattetes Boskett mit unübersichtlicher Wegführung und intimen Heckenräumen. Kurzform: Angloise.

Broderie s. Parterre de broderie.

Cabinet vert Von beschnittenen Hecken gebildete runde, ovale oder eckige Räume in Bosketts, auch salon oder salle genannt.

Giardino segreto Intimer und meist durch eine Hecke oder Mauer abgeschlossener Gartenbereich in unmittelbarer Nähe eines Gebäudes. Beliebt in der Renaissance.

Menagerie Im geometrischen Garten radial angelegtes Gehege zur Haltung meist exotischer Tiere, häufig vom Garten abgetrennt.

Orangerie Sammlung von Zitrus-Gewächsen, auch das Gebäude, in dem diese und andere in Kübeln und Töpfen gezogene Pflanzen überwintert werden.

Parterre Ursprünglich: flaches Beet; im übertragenen Sinne ein mit flachen Beeten angelegter Bereich eines Gartens unmittelbar vor der Gartenfront eines Gebäudes (par terre = am Boden).

Parterre à l'angloise Rasenteppich, von einer Blumenrabatte umgeben, gelegentlich mit Broderie-Agraffen bereichert (Rasen-Parterre).

Parterre de broderie Beet, filigran mit Ornamenten aus Buchs bepflanzt, eine Stickerei (Broderie) nachbildend. Verschiedenfarbige Kiese, Ziegelsplitt, Kohlengrus oder Eisenfeile bedecken die Flächen. Die Beeteinfassung kann aus einer Rabatte oder aus einer kniehohen Hecke aus Buchsbaum bestehen. Broderie-Parterres gehören zu den prägenden Erscheinungsformen des klassischen französischen Gartens.

Tapis vert Rechteckige Rasenfläche ohne Einfassung.

Treillage Laubengang oder -wand aus Holzgitterwerk und mit Kletterpflanzen bewachsen.